高等院校设计学通用教材

设计素描

唐鼎华 编著

清华大学出版社

北京

版权所有，侵权必究。举报：010-62782989，beiqinquan@tup.tsinghua.edu.cn。

图书在版编目（CIP）数据

设计素描／唐鼎华编著．—北京：清华大学出版社，2021.9（2023.9重印）
高等院校设计学通用教材
ISBN 978-7-302-59007-1

Ⅰ．①设… Ⅱ．①唐… Ⅲ．①素描技法－高等学校－教材 Ⅳ．① J214

中国版本图书馆 CIP 数据核字（2021）第 176422 号

责任编辑：纪海虹
装帧设计：杨明欣　代福平
责任校对：王荣静
责任印制：杨　艳

出版发行：清华大学出版社
　　　　　网　　址：http://www.tup.com.cn，http://www.wqbook.com
　　　　　地　　址：北京清华大学学研大厦 A 座　　邮　编：100084
　　　　　社 总 机：010-83470000　　　　　　　　邮　购：010-62786544
　　　　　投稿与读者服务：010-62776969，c-service@tup.tsinghua.edu.cn
　　　　　质 量 反 馈：010-62772015，zhiliang@tup.tsinghua.edu.cn
印 装 者：三河市君旺印务有限公司
经　　销：全国新华书店
开　　本：185mm×260mm　　印　张：10.25　　字　数：262 千字
版　　次：2021 年 9 月第 1 版　　　　　　　　印　次：2023 年 9 月第 3 次印刷
定　　价：58.00 元

产品编号：080408-01

导读

1. 素描教材是素描课的一部分

教材是大家最为熟悉的一类书，从小学起就开始接触，它是课堂和课后学习不可缺少的一部分。上课要依据教材来进行，课后要依据教材做习题。素描课同样需要教材，它是学好素描的工具。大学设计素描教材不同于一般的素描技法书，它是为在课程中培养人才而设计的。其内容多而深，需要老师在课堂上讲授及答疑解惑，更需要学生课后继续阅读消化。其中相关内容的延伸，会拓展思路，激发灵感，促进提高。

教材是没有时间限定的课堂，课前课后只要你需要，随时可以"进去"学习。当打开书本时，就步入学习之中，虽然不是真正意义上的上课，但在这特殊的空间里确实有无形的老师和你对话，有大师的作品、优秀学生的作业、典型的教案会启发你破解素描学习中的困惑，找到你要的答案。

一本好的教材凝聚着一代又一代前辈研究的心血，是科学、有序地传授相关知识与技能的宝贝，也是老师通过多年教学研究与实践磨炼出来的成果，只有做到思想上的重视与爱，这本教材才会给你更大的回报。

2. 如何学会用好素描教材

（1）通读与总体了解

教材是对应课堂教学要求、依据教学大纲进行编写的。书中通常包括理论部分和技法指导部分，还会附加参考图片、练习题、讨论题等，可以抽出时间先通看一遍，对设计素描有一个总体了解，对其中感兴趣或困惑的地方可以用记号笔画出来，以后和同学讨论或请教老师。

（2）理论学习与实践相结合

许多同学会忽视理论内容而注重具体的技法指导。理论是前人在素描实践及教学实践经验里提炼出来的，尤其是站在培养人才的高度，有意识地加强理论指导，对学生在学习过程中少走弯路具有积极意义。对于造型训练，动手很重要，须强调从量变到质变，但在训练过程中学生会遇到瓶颈，这就需要理论来解惑与引领。通过理论

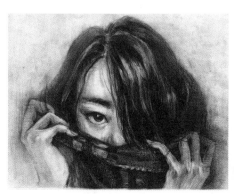

《观看》 学生作业

学生速写园地

《关注》 学生作业

教材是学习的另一种"老师"

课堂作业过程1

课堂作业过程2

学习,学生开了窍才会有质的飞跃。

（3）弥补遗漏的工具

不同的教师可能会凭自己的知识积累在课堂上教授不同的内容,有时也会因课时少而削减内容,造成遗漏和不完整。此时,教材起到弥补的作用。现在素描课时相对少,课堂上的节奏紧张、急促,但一门课的结束不等于你圆满完成了这门课的学习任务。因此,课余时间应借助教材巩固和加深素描学习,使教材成为课堂的补充。

3. 如何进入良好的阅读状态

在使用教材的过程中,进入一种良好的阅读状态非常重要。首先须带着求知目的,并认为书中的内容一定是有价值的。以这样一种心态去阅读,才容易静下心来逐字逐句地将教材读透读懂。草草翻阅,只言片语、孤立地看,受益是很肤浅的。

其次是结合课堂教学阅读。结合课堂教学阅读是教材的特点,具有实用价值。尤其是在课堂实践环节,可以把教材摆在一边,参考其中的范图,再咀嚼书中的文字,会使我们加深理解。另外,反复阅读是读出收获的重要途径。反复阅读必须带着思考、带着问题去阅读,这是研究性阅读。小小的一本书潜藏着无穷的能量,但这个能量实际上是读者潜藏的能量,通过读书可激发自己能量的爆发。因此,一旦悟出道理就会有质的飞跃。俗话说"心诚则灵",认认真真读进去,必将带领你步入艺术的殿堂。

目 录

1	**第1章 认识设计素描**
1	1.1 设计素描与设计素描课的一般概念
1	1.1.1 为设计服务的素描
2	1.1.2 培养设计人才的课程
5	1.2 设计素描的形成与动态
5	1.2.1 素描的分化与职能演变
7	1.2.2 设计素描教学的萌生
7	1.2.3 国内设计学科素描教学的现状
14	1.2.4 "数码"技术为造型服务后对教学的思考
15	1.3 围绕造型目的的设计素描教学
15	1.3.1 造型的三大目的
17	1.3.2 造型的四大能力
21	**第2章 设计素描训练的展开**
21	2.1 设计素描从观察开始
22	2.1.1 对象与视觉形象
24	2.1.2 对象的形、质、色变化
27	2.1.3 对象变化的各种因素
30	2.1.4 对象与人及绘画形象
33	2.1.5 为塑造服务的观察方法
37	2.1.6 观察的展开
38	2.2 从画面进入造型思考
38	2.2.1 画面的特殊性
41	2.2.2 画面秩序与变化
43	2.2.3 画面的构图形式与变化
47	2.3 从表现展开造型探索

47	2.3.1	设计素描中的线造型
58	2.3.2	设计素描中的明暗造型
74	2.4	造型的美感训练
74	2.4.1	一般概念中的美
76	2.4.2	美与情感相融合
78	2.4.3	设计素描中的形式美
80	2.4.4	设计素描中的个性美

81　第 3 章　设计素描中的语言能力训练

81	3.1	学会用形象语言说话
81	3.1.1	形象语言的特点
83	3.1.2	形象语言的局限性与特殊性
85	3.2	生活是形象语言的源泉
85	3.2.1	千变万化的生活
87	3.2.2	无限空间的想象
89	3.3	形象语言的反复推敲
89	3.3.1	形象语言的典型性
91	3.3.2	形象语言的写实组合
91	3.3.3	形象语言的夸张组合
93	3.4	形象语言的进一步升华
93	3.4.1	形象语言中的观众意识与"空间"设计
95	3.4.2	形象语言中的趣味性与把玩性设计

101　第 4 章　创新能力的培养

101	4.1	培养创新意识
101	4.1.1	创新思维与课题设计
103	4.1.2	学习是创新的基础
103	4.1.3	生活是创新的动力
111	4.2	设计素描与平面设计接轨
111	4.2.1	尝试新的语言叙述方式
111	4.2.2	尝试新的语言组织结构
112	4.2.3	尝试新的语言材料构架
117	4.3	设计素描与立体设计接轨

117	4.3.1	结构素描与想象力
118	4.3.2	热爱生活与创新意识的培养

125	**第 5 章**	**服务于立体设计的结构素描训练**
125	5.1	空间构想训练
125	5.1.1	添加与抠挖
125	5.1.2	物象构想的快速表现
128	5.2	器物的学习、观察、表现
128	5.2.1	观察机能关系
128	5.2.2	观察材料的应用
128	5.2.3	观察结构的变化
128	5.2.4	观察环境的影响
129	5.2.5	营造美感
129	5.2.6	线表现与透明性
135	5.3	向大自然学习
135	5.3.1	对植物、昆虫的写生
135	5.3.2	通过学习深入感受大自然的千变万化

139	**第 6 章**	**速写与设计素质**
139	6.1	速写是什么
139	6.1.1	快速表达的手段
140	6.1.2	快速记录的工具
144	6.2	速写的工具与技术
144	6.2.1	速写的工具
144	6.2.2	速写的比例与动态控制
145	6.2.3	透视与形体规律
145	6.2.4	动态线
145	6.2.5	形象的概括
150	6.3	速写与默写
150	6.3.1	默写
150	6.3.2	速写的延伸

154	后记

第1章 认识设计素描

本章涉及设计素描的基本概念和对设计素描课内涵的认识,以及对设计素描形成的简述。另外,强调学习设计素描的任务与要求。目的是对设计素描这门课程要有一定程度的理性认识,从寻求塑造一个有意味的形象来展开观察能力训练、思维能力训练、表现能力训练及对美感的进一步认识。

1.1 设计素描与设计素描课的一般概念

1.1.1 为设计服务的素描

素描是一种视觉艺术样式,它以单色描绘对象为特征。素描又是训练艺术造型的手段,被称为造型的基础。设计素描是素描的分支,同样用单色描绘对象。设计素描用"设计"二字来表明其与设计相关,它本质上是一种为设计服务的素描,是设计的一个部分。设计素描肩负着激发设计构想的重任及把构想形象化的职责,它是思维与表现为一体的造型活动。设计素描渗透着设计者的情感,凝聚着设计者的智慧与审美趣味,同样,也是一种视觉艺术样式(图1-1至图1-6)。设计素描既是训练设计造型的手段,也是设计造型的基础。

设计分立体设计与平面设计两大类。为设计服务的素描是围绕这两类设计而展开的。因而设计素描无论从外在还是从内在来看,描绘的对象都与设计有密切联系。最为明显的是表达产品构想的素描、建筑设计的草图,它们是设计过程中重要的部分,是将设计者头脑中的创造性构想化为形象的环节,由此它们又称为构想图。平面设计涉及的面相对广而大,由此为其服务的设计素描侧重于形象思维或用形象语言说话。为设计打造造型基础的设计素描,可以说是真正设计意义上的一部分。

无论平面设计还是立体设计,都有自身具体的形象,都涉及造型内容,都需要借助素描来研究探索。早期达·芬奇的许多器物的构想图,已经充分反映了素描在设计过程中的作用与价值。虽然现在用电脑特殊呈现手段为设计服务,但仍强调用手绘(素描)来与头脑中的构想紧密联结,因为电脑无法取代手的灵性。

图1-1 超写实素描

图1-2 抽象素描

图1-3 风景速写

图1-4 产品构思草图

图1-5 产品速写

图1-6 产品构想图

1.1.2 培养设计人才的课程

设计素描课是设计专业课程中的基础课，素描是造型的起步，所以谓之基础的基础。基础的深厚宽大与建筑的高大成正比，所以，基础好十分重要，设计素描是为设计人才打基础，因而要站在培养人的角度来把握。人的发展是建立在智慧之上的，智慧来自于知识与实践。设计素描包含设计素描知识和设计素描技术两个部分，知识是指导实践的，实践又是消化知识的，互相不能割裂。因而不能单一地训练素描技术或孤立地接收知识。设计素描课是开启人的大脑，让人变得聪明，真正去理解、把握造型的原理，提高造型能力的基础课程。

课堂是一个众人集体学习的场所，人多容易形成氛围。良好的学习氛围，要靠教师来组织，因此素描课是素描教学的设计。素描作为造型的思维活动与实践活动，活动过程中头脑开窍，就会有质的飞跃。如何来促使头脑开窍？有各种各样的方式，如作业发布、课题讨论是同学之间、同学与教师之间相互交流思想、探讨问题的集体形式，因其由不同的个体形成，这种互动容易碰撞出火花，悟出道理。设计素描课堂上强调用一部分时间动口，是激发同学动脑、张扬个性、营造竞争及相互学习气氛的方法。素描作业一般是由学生个人完成，属个体形式但又是在集体的场合中进行的。在做作业过程中，学生们会互相启发，也会互相排斥，巧妙设计的素描课题会让学生在强化动脑的氛围中变得更聪慧。

课程的内容设计必须从教学的认知、体验、创造三大环节着眼（图1-7至图1-15）。"认知"是指对视觉艺术设计素描的各种外在表现与内在联系的规律，以及人与艺术、生活与艺术的关系和方法、理论、概念的系统了解；"体验"是通过课题练习，在实践中去体会、感受、尝试、验证，然后去发现、认识视觉艺术在设计素描中的变化与规律；"创造"是指在教学中倡导创新，注重对学生创造力的培养，在课题设计中有意引导学生开放思想，敢于打破框框去探索。由此，在课堂上必然要有相应的上课形式、课程作业来保证认知、体验、创造的深度与质量。

图1-7　学生自己摆放静物1

图1-8　学生自己摆放静物2

图1-9　课堂作业发布与讨论1

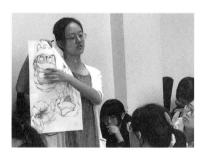

图1-10　课堂作业发布与讨论2

图1-11　课堂作业发布与讨论3

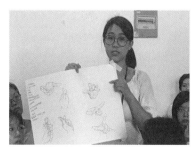

图1-12　课堂作业发布与讨论4

图1-13　课堂作业发布与讨论5

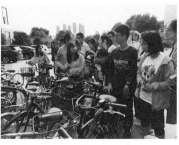

图1-14　室外观察自行车

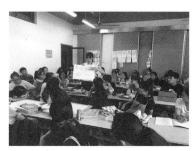

图1-15　课堂作业发布与讨论6

图 1-16　凳子 1

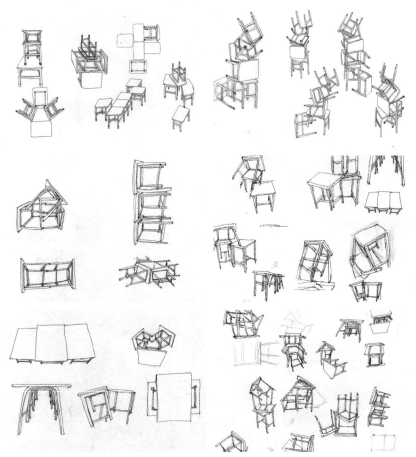

图 1-17　凳子 2

教案：**凳子**

凳子是生活中的用具，它由凳面、凳腿、凳脚几部分组成。凳面为"面形象"，凳腿为"线形象"，凳脚为"点形象"。让同学在教室像搭积木一样随意摆放凳子，然后再有意识地以"面"为主或以"线"为主，通过比较观察、感受不同的视觉效果。（图 1-16、图 1-17）

教案：手

手是人体的一部分，在生活中人少不了用手。在工作、生活中，用手拿、抓、捏、摘，等等；在运动中，手姿变化无穷。但人们在使用手的过程中不会去注意手的变化，更不会去感受手的造型趣味。有意识地观察手的变化，会发现手的造型美感。手由手掌与手指组成，在观察过程中还可以更多地依据你的趣味或尝试手与手别样的相互穿插组织，并用不同的角度去观察，从而获取不同的趣味形象。（图1-18）

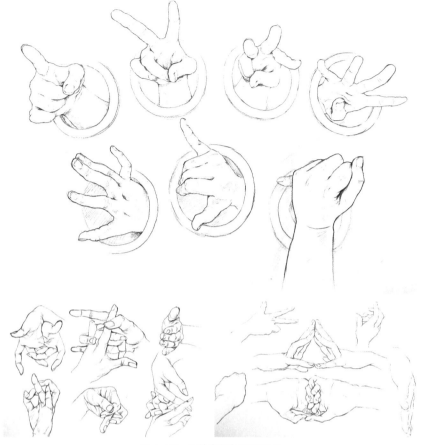

图1-18 手的变化与组织练习

1.2 设计素描的形成与动态

1.2.1 素描的分化与职能演变

从设计素描形成与发展来看，它是素描职能的分化与演变。素描的前身就是那些用锐器、红土、兽血、炭棒表现在岩壁、兽皮等媒材上的简单的图像，这种单色造型样式从外表到精神都可称为素描，即朴素的描绘，它是最为原始的造型行为之一。原始人造型的目的是记录和传达信息，并成为素描最初的职能，其中也开始展示了对美的精神追求。随着人类社会的发展，素描的职能在变化、细化，并朝着不同方向拓展。

（1）成为最简便的形象语言样式和审美对象

当人类已拥有照相、摄像、电脑技术造型的今天，仍然没有丢弃素描。素描由于它制作快捷简便和形式上的单纯，以及能充分地表达情感和张扬艺术个性而成为人们喜爱的交流样式，它延续着传达的职能，同时又增加了审美的功能。

（2）成为构思的载体、草图的样式

素描由于它的制作快捷、简便，成为使头脑中的构想迅速化为可视形象的手段和记录构想的方法。构想是大脑的活动，初起的构想会被后来的构想用来比较或推翻，记录构想的素描成为草图。纯绘画创作、艺术设计都有一个不断构思的过程，草图起着协助大脑进行反复推敲的作用，这也成为素描的职能。

（3）成为造型研究的起步

素描因它的工具材料简单，制作也快捷简便，成为造型研究的载体和训练形式，进而成为造型教学的课程之一。

（4）艺术设计的一部分

从产品设计到商品宣传设计都需要反复构思来产生最好的构想，来保证设计的成功。构想图——设计素描成为设计的一部分。

（5）成为设计教学的基础

艺术设计属造型范畴，设计教学中的素描同样是研究训练造型载体与形式，只是方向是围绕设计展开的。设计是紧跟时代步伐的，又是社会经济发展的部分，相应的，设计素描的理念更注重创新，注重形象语言传达的特殊性研究。

在立体设计中，因造型要考虑到器物的使用与人际关系，情感和趣味就弱化或隐藏起来。由此立体设计中的设计有了不一样的灵魂。我们可以从各种素描描绘内容比较分析，不难看出那些产品构想图的功用重点，而那些寄托的情感内容就要去猜测了。（图 1-19 至图 1-26）

图 1-19　欧洲早期的素描课堂

图 1-20　欧洲早期的产品构想图

图 1-21　达·芬奇的自画像

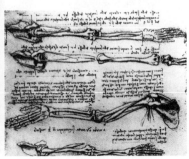

图 1-22　素描解剖图

图 1-23　风景素描写生

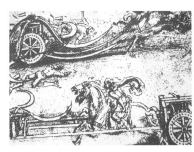
图 1-24　欧洲早期的产品构想图

图 1-25　静物素描

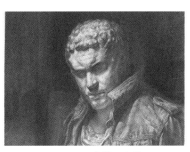
图 1-26　素描石膏像

1.2.2　设计素描教学的萌生

"设计素描"的称谓历史并不长，而设计素描教学却有一段时间了。它可能是从包豪斯设计学院开设具有设计意义的素描课开始的，当时虽然还没有"设计素描"的称谓，但素描的教学从理念到课程内容已进入设计素描领域，突破了以"模拟说"为理论核心的传统学院派素描的条条框框，充满了创新精神（图 1-27、图 1-28）。包豪斯灵魂人物伊顿把素描概括为："除了对形态的形和明暗作正确写实描绘的传统外，那些能充分表现出作者意志的造型——管它是抽象还是具象的训练，都应归于素描的范围，凡能成为艺术基础的一切造型活动都可称为素描。"由此，包豪斯的扩散性素描涉及的面很广，有重形式分析的抽象素描训练，有重形体结构的结构素描训练，还有重主观臆想的想象素描训练，等等（图 1-29 至图 1-34）。那些相应的素描课题作业非常有意思，有对植物、产品的剖视，研究内外结构的关系，有探索线语言对情感的表达，还有分析传统造型的审美观，等等。另外，还有讨论、演讲等环节，把课堂气氛营造得很有意思。这种开放式的素描教学，为培养智慧型的设计人才打下了良好的基础，并对设计素描教学的发展产生了很大的影响。

图 1-27　包豪斯学校标识 1

● 小知识

1919 年包豪斯设计学院在德国建立。包豪斯设计学院是世界上第一所以设计教育为核心的高等学校。它的诞生背景为：欧洲工业革命后，市场的竞争促使了设计的发展，设计的作用受到了社会的重视，时代需要大量的设计师。

1.2.3　国内设计学科素描教学的现状

国内的设计素描教学是近四十年随着设计学科的发展而逐步形成的。起初因各种因素的影响，素描教学是沿用纯绘画那一套模式进行训练的。从石膏几何体到全身人像写生，耗时费力，换来的是"千篇一律"的造型

图 1-28　包豪斯学校标识 2

图 1-29 结构素描草图

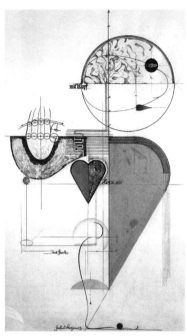
图 1-30 包豪斯素描 1

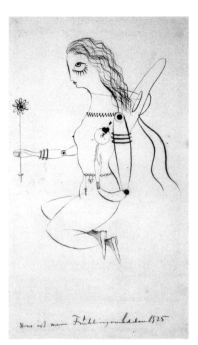
图 1-31 包豪斯素描 2

图 1-32 包豪斯摄影训练

图 1-33 包豪斯训练作业 1

图 1-34 包豪斯训练作业 2

问题,无法与设计接轨,无法跟上设计快速发展的步伐。改革开放后,受外来的先进教学理念及创新意识的冲击,国内开始学习、思考素描教学改革,并引进了结构素描,素描教学开始有了变化。随着教学改革的不断深化,浓烈的改革气氛渲染着素描课堂,师生们带着满腔热情投入素描课程内容的改革之中,探索素描教学的各种新变化。通过数年的教学实践,不同的设计院校、不同的素描教师有了不同的收获,并用书的形式展示各自的成果,其中包括《新概念装饰素描》《新概念素描》《设计素描》《观察与思考》,等等,也有设计素描展。小型的设计素描课程作业展在学校层面非常热闹,尝试性画面新奇抢眼,也引起了争论,各自都有不同的理念,反映了精神上的自由及个性的张扬。时下的设计素描教学虽然有了崭新的面貌,但还只能说是在探索阶段,要建立一套完整的、完善的设计素描教学体系,还需不断努力。(图 1-35 至图 1-48)

● 小知识

"结构素描"是由产品构想图派生出来的一种素描样式,是设计素描中为立体设计服务的,是直接为产品构想图服务的素描。其以线条、透明性、结构为外表特征,以器物写生、产品构想为内在特征。

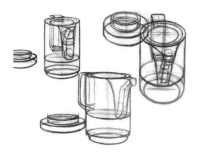

图1-35 结构素描

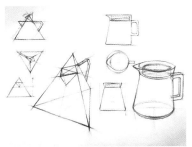

图1-36 结构素描起步

图1-37 手的组织与变化

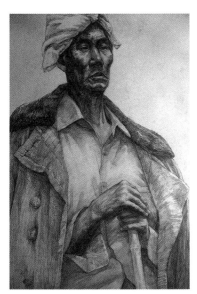

图1-38 半身人物素描

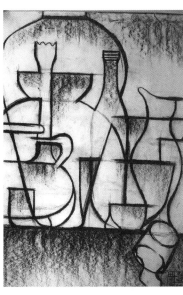

图1-39 抽象素描

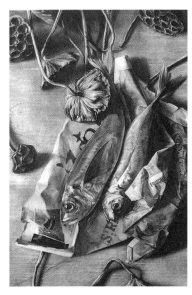

图1-40 超写实素描

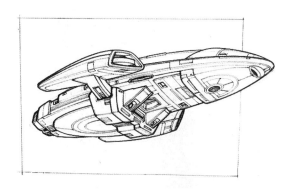

图1-41 飞船构想图1

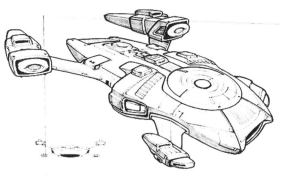

图1-42 飞船构想图2

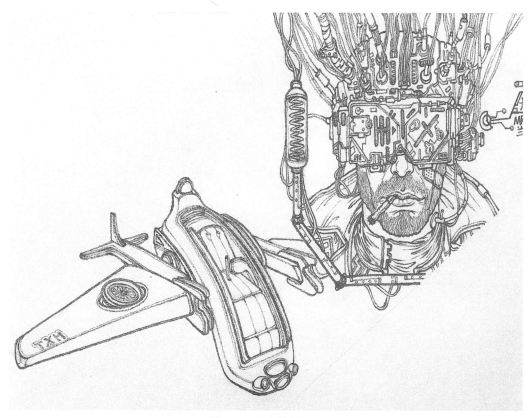

图 1-43 飞船构想图 3

图 1-44 创意素描 1

图 1-45 创意素描 2

图 1-46 抽象素描

图 1-47 素描头像 1（左）

图 1-48 素描头像 2（右）

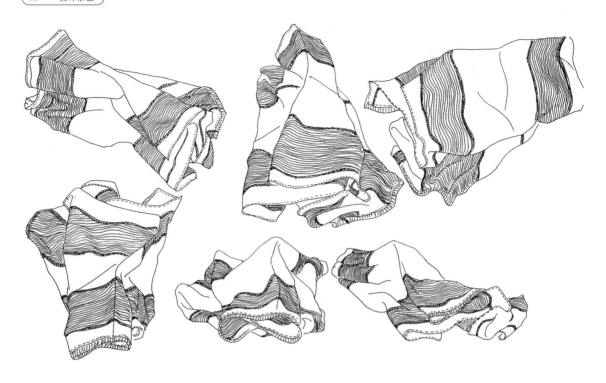

教案：可动观察实验

所谓"可动观察"是指在写生过程中，对写生的对象（可以被双手摆动的、两个以上局部组成或软质地的），通过手的摆布，变化对象的姿态，呈现出不同的内容及局部与局部的组织关系和外形变化（图1-49）。

图1-49 用不同视角观察同一事物的多变形象

 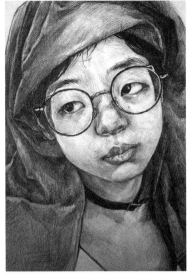 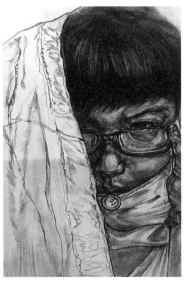

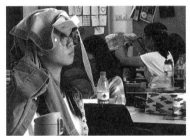 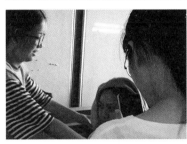

 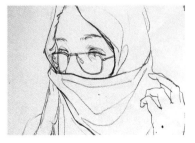

教案： 头巾与人脸的组织

头像遮挡训练。以往头像是作为进校前针对高考训练的内容，大多以画准为主，如何给予它新的内容，须由老师进行启发，如用头巾或围巾来改变人物头部形象的视觉效果。改变可以来自生活，也可以高于生活，从而产生一个新鲜的头像。要求注意整体外形上的变化和被"切割"的脸型形成和谐关系。（图1-50）

 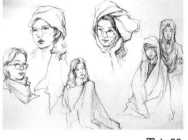 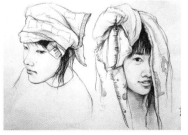

图1-50　头巾与脸

1.2.4 "数码"技术为造型服务后对教学的思考

造型艺术的发展离不开科学技术的支撑,随着现代科技的日新月异,各种新颖工具、材料层出不穷,给造型艺术带来了更丰富的变化。随着数码技术向造型艺术领域的渗透,计算机成为造型的工具,它不可思议的超能力不仅给我们带来了兴奋也带来了思考。造型技术一般来说要通过一段时间的训练才能达到一定的高度,连涂一块平整的颜色也要练几天,而计算机在技术上却能轻而易举地达到,人们习惯地将其称为"电脑"。这种被称为"电脑"的工具"脑"中储存着各种造型技术,任凭使用者调度支配,谁拥有了它,谁就掌握了非凡的造型技术。可以说,现今大多设计作品都离不开电脑工具,那些奇妙的效果、特殊的处理都需要它来帮助完成。(图1-51至图1-56)

但电脑不会给你艺术思维,要艺术地处理画面还要靠人脑。电脑的特殊性似乎在提醒我们:手可以休息了,就看大脑的厉害了。人的聪明智慧在计算机时代更加凸显了它的重要性,艺术设计又是智慧的表现,因此,如何强调动脑训练是设计素描教学必须思考的问题。作为设计素描课,它包含塑造技术训练,而且占相当的比例、相当的时间,因为塑造技术是造型的保证。现在电脑造型工具自身具有技术,那么是否可以缩短设计素描课中训练技术的比例与时间?动脑训练的比例、时间是否可以扩大并延长?与动脑一体化的草图、构想图是否可以成为设计素描综合训练的样式?掌握造型基本规律的基础知识,为消化基础知识、积累经验、储存形象的观察而进行的训练是否应该加强?具体对应动脑的课题与作业如何来设计?这些都需要在教学实践中不断探索。

图1-52　对电脑的思考图

图1-53　手绘图板素描

图1-54　照片重新组合

图1-55　宿舍里的电脑

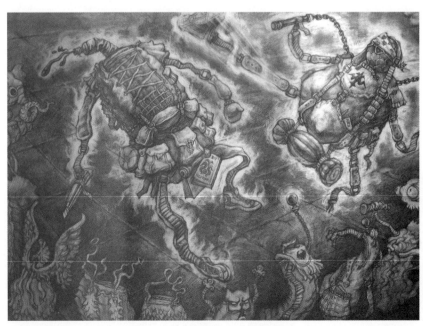

图1-51　为动画专业服务的素描

图1-56　创意构思

随着数码技术进一步为艺术设计服务，设计学科素描教学内容的变化是必然的。也可以说，科学技术的发展将推动设计学科的发展，以及为设计服务的设计素描课程内容更进一步地改革。

● 小知识

构想图、基础知识消化、形象积累、观察训练都要动手，这种动手与纯描摹有质的区别。它是训练脑与手的统一，是培养人的智慧，而描摹则似照相机一般，仅用手机械地照搬，最多也只是塑造功夫的练习。

"比较"是动脑过程中的一种表现。有意识地在训练中采用比较型作业，在被比较的对象中反映思考的动向，促使动脑时反复推敲，让大脑活跃起来，然后去感悟变化带来的收获并享受其中的愉悦。

1.3 围绕造型目的的设计素描教学

1.3.1 造型的三大目的

设计素描创作属艺术造型活动。艺术造型活动有三大目的：一是传达；二是给人美感；三是创造。明确了目的，教学才会有方向、才会有任务、才会有计划，才能去设计教学过程中的每一个环节。（图 1-57 至图 1-63）

（1）传达目的

艺术造型的传达目的从古到今始终没变，平面造型活动实质是形象语言组织活动。用形象语言说话，说生动感人的话并非易事。为了达到目的，

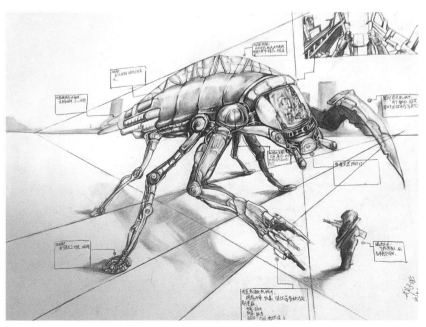

图 1-57　飞船构想

图 1-58　外星人 1

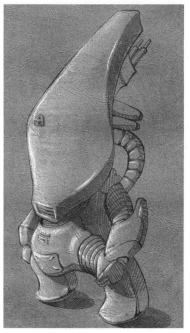
图 1-59　外星人 2

图 1-60　打碎的鸡蛋

图 1-61　飞行器构想

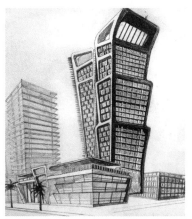
图 1-62　建筑素描

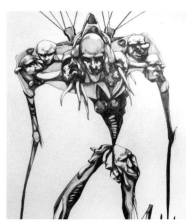
图 1-63　外星人 3

学会形象思维是首要任务，也就是在素描教学中要学会思考如何来变化形象，如何来组织形象，让形象说生动的话。立体造型中同样暗藏着不同的传达内涵。

（2）美感目的

艺术造型给人美感的目的从古到今也没变，爱美是人的天性，造型是造一个有美感的型。因此，在造型训练中对美的形成规律把握是素描教学的重要任务。但审美标准是随着社会的发展而变化的，美感又是个性化的，个性本是美感的一个内容，在教学过程中要注意个性的培养及对以往审美趣味的了解。

（3）创造目的

艺术造型的创造目的从古到今同样没变，"创造"同样是人的天性。社会发展到今天，人类创造了很多精神财富和物质财富，为了生活更美好，我们还将不断地创造。设计专业就是一个学习创造的专业，为设计服务的设计素描课不是单一的塑造技术的训练，必然渗透创新意识，培养学生的创新精神及创新能力也是素描教学的任务。

1.3.2 造型的四大能力

造一个能说生动话的、给人美感的、充满创意的型，需要功力，即造型的观察能力、思维能力、表现能力、创新能力。设计素描教学就是以提高这四大能力为要求，通过相应的课题设计把握观察、思考、表现、创新之间的关系，通过学习、训练相应的方法真正提高造型能力。

观察、思考、表现、创新既是造型过程中四种不同性质的活动，又是相互联系的整体活动。大脑的活动是脑中不同内容进行碰撞、搅拌，然后产生新的内容的活动。人脑中储存的内容不是天生就有，而是靠后天不断地吸收积累。人的眼睛是吸收积累的工具，因而一般来说，观察在先思考在后，但随着积累的增多也会先有思考后有观察或观察思考交替进行。动手做观察记录、思考记录，其实是脑、眼、手一体化的反映。表现从外表看是动手行为，但实际是大脑操纵着手，眼睛又审视着手的表现，同样是一个有机的整体，你中有我，我中有你。创新是动脑、动手的延伸，是创新思维的外化，是张扬个性的表现，仍然是手、脑、眼一体的行为。但四种能力在训练过程中需分阶段进行，而不同的阶段仍是相互联系在一起的，只是各有侧重。

（1）观察能力

观察对于造型来说是区别于一般的看，是感受事物变化、认识事物内在与外表联系的活动，是带着专业的有色眼镜进行造型的前期准备。观察要有方法，才能看到事物变化的各种奥妙及事物的内在在其外表的反映。造型设计者进行观察时要有造型知识，这样才能拥有专业眼光。

（2）思维能力

思维是人的大脑活动，不同的思维活动反映着人的聪明智慧及思维能力。在造型过程中，大脑消化、整理由眼睛接收的信息，又用储备的知识去构想形象，然后去指挥手进行表现。如何思维将决定造型的走向及深度，是产生生动形象的关键。尤其是当下电脑成为造型工具后，要求更高的思维能力去驾驭它。因此，学习不同的思维方法，结合动手表现进行思维活动训练提高思维能力，是设计素描教学中的重中之重。

（3）表现能力

表现是动手行为。造型艺术的动手有塑造技术与艺术处理两个层次，塑造是指通过技术把形象塑造出来，设计素描范围内的塑造技术有明暗素描技术、线描技术、速写技术。艺术处理是指如何来塑造形象，即如何让形象产生感觉——语言、情感，产生美感、趣味，产生新意，它是构建在塑造技术之上的，又是和技术紧密相连的。

（4）创新能力

创新对造型艺术来说是思维、动手的升华。创造一个新东西，首先要有创新的精神，然后有创新的构想，再到创新的行为，直至创造物的产生。设计素描课主要培养创新精神并进行创新思维训练，从而形成创新能量的储备。

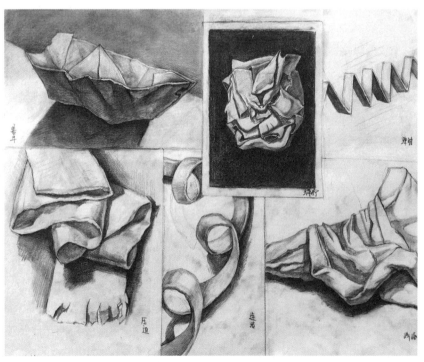

教案： 纸团

纸的形态变化观察训练。首先，随意扭捏一张 A4 纸，感受外形与内轮廓的变化，然后进一步体会几何形与随意形的趣味。

说画一张纸，学生开始有些迷惑，为了在画之前提高学生的兴趣，有意讲了俄罗斯画家列宾让谢洛夫画一团纸的故事。由此让学生知道眼前的一张纸是可以变化的对象，通过动手变成各种形态，并通过不同的观察角度来感觉对象的变化趣味。（图 1-64）

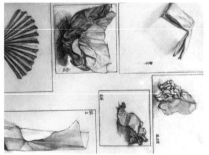

图 1-64　纸的形态变化

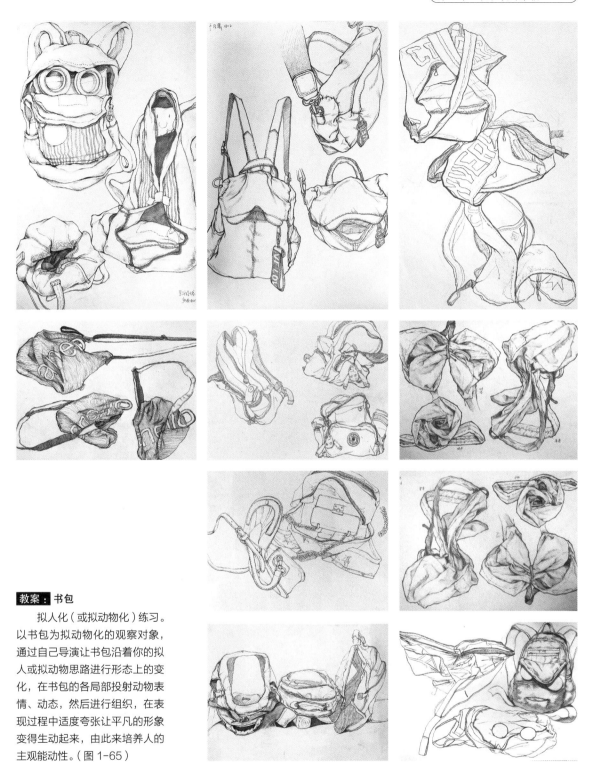

教案：书包

拟人化（或拟动物化）练习。以书包为拟动物化的观察对象，通过自己导演让书包沿着你的拟人或拟动物思路进行形态上的变化，在书包的各局部投射动物表情、动态，然后进行组织，在表现过程中适度夸张让平凡的形象变得生动起来，由此来培养人的主观能动性。（图1-65）

图1-65 书包

● 经验提示

　　作为设计素描课的教学任务有轻重之分，以往偏重技术，而今侧重思维；还有先后之分，一般基础知识消化为先，语言架构、创新探索为后。设计素描要围绕教学目的展开教学课题设计，要有方向、有要求、有计划地去完成教学任务，只有这样，才能真正达到目的。从设计素描开始培养学生的观察能力、思维能力、表现能力、创新能力是真正为后续课程打基础，为培养设计人才打基础。

● 课堂讨论题

　　1. 谈谈你对设计素描的认识。
　　2. 电脑成为工具后如何来看待手上功夫？

第 2 章　设计素描训练的展开

本章内容属于设计素描训练的第一阶段，其训练以消化基本知识为目的，以对器物写生为设计素描基础训练的切入点，从观察到画面，再到形象塑造手段来讲述知识点，通过写生过程来展示对造型的把握。

2.1　设计素描从观察开始

对器物写生是造型活动的一种样式，它以消化造型知识提高塑造能力与观察能力为目的，它是造型训练的开始。写生是先由观察进入，然后描绘、观察往返运动，通过观察与描绘逐步悟出它们之间的关系。设计素描中的对物写生是对生活中的物象进行写生的活动，由此首先要看懂面前的物象，然后才能描绘出生动、正确的物象形象。

观察是造型活动的起点，是造型活动的一部分，如何看，决定如何画。观察是有方法地感受事物外在各种变化，从而产生感觉。观察是要进一步地吸收消化各种形象的千姿百态，揭开那些变化微妙形象的面纱，从而加深对对象的认识。观察不能是单一的眼睛活动，人的其他感觉器官要协助它才能去全面地认识对象外在的变化与内在的联系。观察的对象不是孤立的，它与四周有着必然的或间接的联系，联系地看可以看到对象与周围的关系。（图 2-1）

●经验提示

以往的观察方法是围绕画准对象而展开的整体观察，内容狭窄，只是观察的一部分。当今设计素描的观察方法是围绕描绘出生动的形象而展开

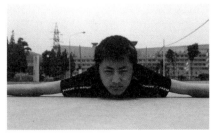 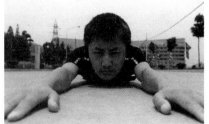

图 2-1　观察、理解透视

的，为了描绘出生动的形象，在观察过程中要把握观察对象与视觉形象和绘画形象的关系，要研究观察对象形、色、质的变化，要去观察了解观察对象变化的各种因素。

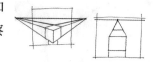

图 2-2　一点与二点透视

2.1.1　对象与视觉形象

世界万物都是我们观察的对象。那些映入我们眼睛的物象可称为视觉形象而不是对象。在此，对象是指一个立体的、由外到里又由里到外的、在变化的而又分有生命的和无生命的东西。对象不是孤立的，它存在于各种让它产生变化的因素之中。有些对象内容是无形象的，有些对象是能看到却无法触摸的。对象对于个人来讲，因各种原因不是都能接触，有些只能间接地去感受。

图 2-3　俯视与仰视

映入眼中的物象它是对象某个角度的视觉形象，因与特殊构造的眼睛发生关系，它的形象有了透视变化，由此看到的是"变了形"的形象。这种形象的变化又因眼睛与对象的视距、视角、视平线的不同而产生，而眼睛是长在人身上的器官，它具有主动性，可以自由地改变视距、视角、视平线的空间位置，去看一个对象各种不同变化的形象，去发现平时看不到的有趣形象。这就是所谓的视觉形象。

图 2-4　视平线与消失点

● 透视小知识

一点透视：一点透视又称为平行透视，其以一个消失点（又称为灭点）为特征。另外，被画水平状物体的边缘线与画面水平边缘相平行。

二点透视：二点透视又谓成角透视，其以二个消失点为特征。另外，被画物体与画面水平边缘不平行，呈角状。

天点与地点：天点是指视平线以上倾斜物体的消失点，或高大物体由仰视造成的消失点。地点是指视平线以下倾斜物体的消失点，或高大物体由俯视造成的消失点。

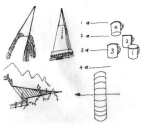

图 2-5　平行透视

视平线：视平线是指与人眼成水平状的一条视线，视平线随人的眼睛的升高而升高，随人的眼睛的降低而降低。（图 2-2 至图 2-6）

● 课堂"可动观察方法"实践

所谓可动观察就是可以用手变动对象的角度进行观察，首先看一个物象在透视影响下的各种形态，再细看对象的局部与局部组织产生的"变化"；如果对象由二个以上部分组成的或软物质对象，可以用手去组织。如杯子由杯身与杯盖组成，就可以随意盖上或随意分开地别样组合；再如衣服，也可以扭曲变化姿态，有意与生活内容"对应"，就有感觉出来，甚至于产生语言或情感；或去掉内容，去看它们的点、线、面组织关系，

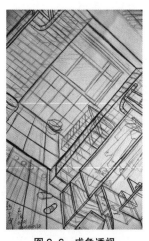

图 2-6　成角透视

从而去发现一个有趣的形象。当我们弄懂这个道理,就能把握住观察,而不是简单地看。造型发展到今天不是简单地框一个形状,做一个有用的东西,它包含着人的情感——对事、对人、对物的情感,既有传达的目的,又有美感的渗入。

我们把书包、文具盒取出来作为观察对象,或把教室中其他偏方形的东西作为观察对象,通过摆动它们的姿态来与你的眼睛形成某种角度,然后在A4纸上记录它的各种变化形象,并体会不同的感受。

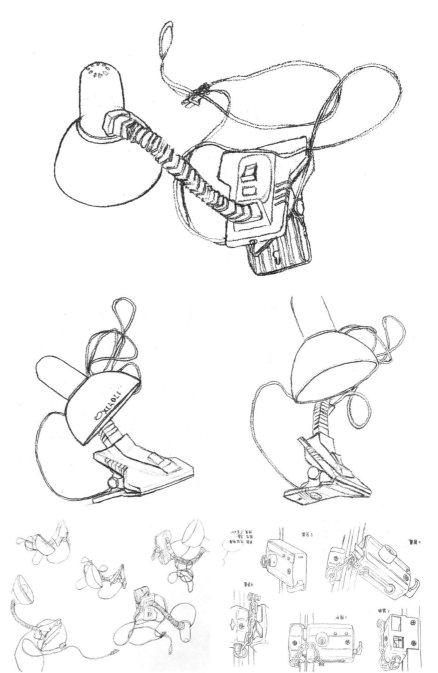

教案:可动观察

所谓"可动观察"是指在写生过程中,对写生的对象(可以被双手摆动的、两个以上局部组成或软质地的),通过手的摆布变化对象的姿态及局部与局部的搭配。由此来观察对象的形态变化及抽走内容的点、线、面、方向、紧松等形式的组织关系。(图2-7)

图 2-7 可动观察

2.1.2 对象的形、质、色变化

形态、颜色、材质是物象的外表特征,是观察研究的对象,也是造型的三个要素。(图 2-8 至图 2-12)

(1) 无比丰富的形态

物象的形状千变万化,用归纳概括的方法加平面化可以把各种形状分为几何形、有机形、不规则形三大类。还可以用比较的方法细化为各种形态类型:①以变化程度相比,可形成简单形、复杂形;②以变化规律相比,可形成规律性强的形、规律性弱的形;③以形的动态相比,可形成横形、竖形、斜形、曲形、团形;④以形的比例相比,可形成大形、小形;⑤以形的性质相比,可形成硬的形、软的形、动的形、静的形、紧的形、松的形;⑥以点、线、面形象相比,可形成点形、线形、面形。各种不同的形是物象形成对比,产生变化的主要因素。生活中以某个内容为范围的对象,它们各个局部种种形状相互之间形成的有趣味的构架,是我们观察研究的对象。

图 2-9 笔触与质感

图 2-10 老船

(2) 无比丰富的色调

物象的颜色千变万化,但设计素描不涉及色彩内容,只是把它过滤成单色的明度变化加以研究。物象颜色的明度深浅变化一般来自于物象的固有色的深浅,因物象与光线发生关系,因而物象固有色的深浅会受光的影响而产生变化。在设计素描中,物象的深浅变化称为色调变化,又把变化分为黑、白、灰三个极致的层次,并由黑、白、灰各占的比例不同再细分为深色调、亮色调、灰色调。这些内容有利于对生活中各种深浅变化的观察。如以白色服装、白色环境为主的医疗室就呈显亮色调,夜间没有灯光的寝室就是深色调。色调深浅变化虽不是色彩的变化,但人对由彩色转换成单色的形象又会凭经验去联想,因此明度变化与色彩相关联。

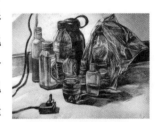

图 2-11 超写实素描 2

图 2-12 超写实素描 3

图 2-8 超写实素描 1

（3）无比丰富的材质

物象的材质又有千千万万的不同，它们是生活内容的一部分。物象的材质在物体的外表既有各种形象又有各种表现，用眼睛能看到，用手能感受到。生活中，人们天天与各种不同的材质打交道，大脑中积累了许许多多的材质形象及感受，一般会凭经验加观察来区别判断不同的材质。而生活中往往有些材质视觉感受和触觉感受完全不相同，尤其是人为的物品经过人的处理有许多变化，需要人的其他感觉器官来协助观察。那些轻、重、光滑、毛糙、硬、软等微妙的变化与视觉有距离，当我们真正感受到那些反差强烈的，心灵会受到震撼。（图 2-13 至图 2-23）

生活中各种材质的表现充满各式各样的纹理变化、色彩变化、光泽变化，这是大自然形象内容的部分。纹理是指物象表面的组织结构，它们有紧、松、疏、密、曲、直、粗、细等的区别。色彩是指物象自身的固有色与色彩变化，物象的色彩变化是质的变化。光泽是指物象受光线照射后，表面反光的表现，光泽与对象内在生命力相关，生命力旺盛则光泽鲜亮，相反则暗淡。对器物来讲，新的鲜亮，旧的暗淡。

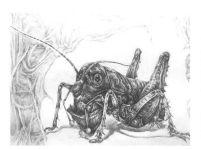

图 2-13　昆虫

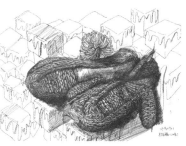

图 2-14　毛线手套

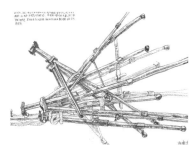

图 2-15　铁画架

图 2-16　工具的外形

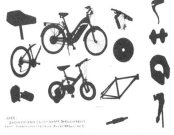

图 2-17　自行车局部形状

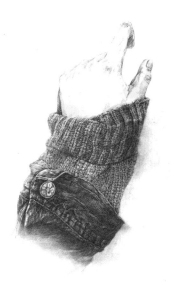

图 2-20　素描材质练习

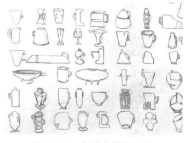

图 2-18　各种容器的形状

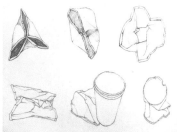

图 2-19　纸杯形状的变化

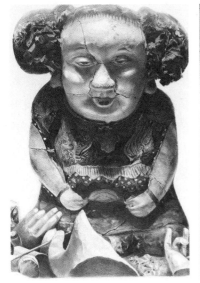
图 2-21 无锡泥人

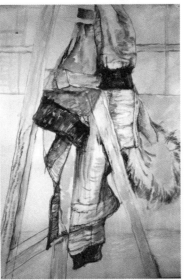
图 2-22 有毛领子的外套

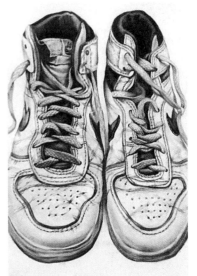
图 2-23 球鞋

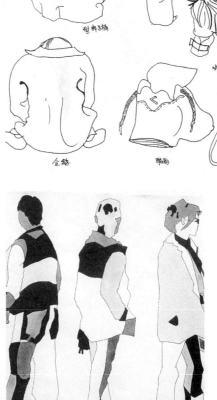

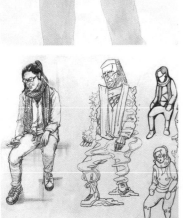
图 2-24 造型中形的组织

教案：形的组织

一般学生在写生过程中只看到对象的内容，要通过方法培养学生透过对象的表面内容看到背后形式的组织。如在画人物速写的过程中，通过有意识地向几何形状归纳处理或后期用平涂方法进行形状的整理，来训练造型中形的组织意识。（图 2-24）

2.1.3 对象变化的各种因素

在我们生活中，千千万万的事物因它们的千变万化让生活变得丰富多彩，也让生活中事物的形象变得千姿百态，它们是我们观察、描绘的对象。有生命的对象、能动的对象变化最丰富，在我们眼中它们的种种动态形象变化又最为明显。物象的变化不是孤立的，无生命的对象自身不会动，由周围的各种因素促使它们展示着变化，有生命的对象同样也会受周围各种因素的影响而产生变化。

对象的变化有各种因素，除了上述眼睛的因素外还有光线的因素、气象的因素、时间的因素、物理的因素、化学的因素等，对于人来说还有心理的因素、生理的因素、环境的因素、历史的因素、人为的因素等。(图 2-25 至图 2-34)

图 2-25 事物变化的人为因素 1

图 2-26 雪改变了事物的形象 1

图 2-27 雪改变了事物的形象 2

（1）光线的影响

生活中物象受到光线的照射，表面形象会产生明暗变化，即产生明暗形象。物象的明暗形象由受光部、背光部、投影三个部分组成，因物象的明暗不是固有的，是物体受光后的反映，由此同一物象在各种性质、不同位置的光线照射下，所呈现的是不一样的。如高位偏垂直的光线照射物体，其投影会变短；相反，低位横射的光线会使物象的投影变长。再如强光照射物体，物象明暗对比强烈，投影边缘明确；相反，弱光照射物体，物象明暗对比反差小，投影边缘模糊。

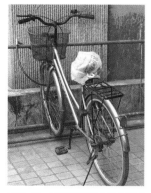

图 2-28 事物变化的人为因素 2

● 小知识

物象的明暗变化又与自身的立体性质及高低起伏相关。由于存在转折，不可能所有的面都正对着光线，加上面对的角度有差异，从而产生了暗部及丰富的明暗层次变化。物象的明暗变化还与各自不同的立体状态相关，由于不同的起伏在不同光线照射下产生了千变万化的样式。

（2）气象的影响

生活中物象受到气象因素的影响会产生各种形象变化。各种气象中风、雪、雨、雾的影响力最为突出，各自又各具特点。气象中风自身没有可视的形象，是靠风吹起的尘土或吹动的物象来被"看到"（人通过触觉来感受不同性质的风）。风让物象变化是靠风力，由不同的风力让不同的对象受力后产生不同的形象变化。雪是空气中降落的白色结晶体，它有覆盖能力。物象受到雪的覆盖就像穿了一件白色的棉衣，变得"白白胖胖"。因物象的凹凸，雪无法全部覆盖。另外，雪的覆盖不分你我，物体与物体之间会被雪连接起来，由此造成物象，有趣的形象变化。雨是云层降向地面的水。雨水在向下运动中会产生水汽，造成能见度下降。物象的形象变

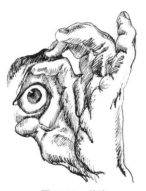

图 2-29 关注

得模糊，物象之间也没有了界线。雨让物象变化最有特点的是产生了倒影，尤其夜晚灯光的倒影。雾是由空气中的水蒸气凝结成小水点，浮在接近地面的空气中，似织成的一层白纱。物象被白雾笼罩，一个个变得隐隐约约，似是而非，只有一个淡淡的轮廓。气象中还有闪电、结霜等，都能让物象的形象产生变化。这些变化除了风吹动了物象的形状，其他似乎是大自然的魔术让物象产生了各种奇妙的变化。

（3）时间的影响

生活是在时间中进行的。时间可以天为单位，二十四小时从白天到黑夜。时间也可以年为单位，三百六十五天春夏秋冬。不同时间段，物象的四周会有各种因素冒出来让物象产生变化。时间还可以按某个对象的生命周期为单位，发芽、开花、结果。不同时间段中的各种物象会随着时间的进程产生变化、产生形象变化。变化周期短、变化幅度大，变化显得明显，相反就不明显。把时间作为物象变化形象因素，目的是在观察过程中要用相应的一段时间连续地去观察。去观察物象自身的变化和外界的影响，去完整地了解物象的变化过程，去捕捉生动有趣味的形象。这种观察也可称为"时间观察"。

时间观察方法实践：所谓时间观察，就是观察的对象有一个生命周期，在时间中有各种不同的变化，通过观察去发现有意味的形象。课外作业：用速写的方法记录一支蜡烛燃烧中不同时间段的形象，对有感觉的形象再用文字把感觉强调一下。

（4）其他因素的影响

生活中许多物象的形象变化是由物理的因素、化学的因素造成的。如河面结冰，人、车可以在河上行走。烧开水会冒气、烧柴火会冒烟。

生活中人是我们观察的主体，人的形象变化最为复杂。人除了自然生长，从小到大的体量变化及由人的思想变化、生理需求、心理反映这些由内因形成的形象变化外，由人的周围各种因素的影响产生的形象变化都是我们要观察的内容。种种因素都是变化的根源，都是造型研究的对象。如人的服装，它起保护、美化人的作用，不同的季节、不同的场合、不同的工作、不同的性别、不同的年龄、不同的爱好、不同的地区、不同民族的人所穿的衣服会不一样。这些变化与环境、历史、文化、宗教等因素相关。

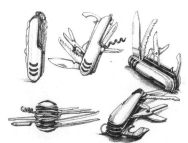

图 2-30　变化中的刀具

图 2-31　水果在时间中变化

图 2-32　蜡烛随时间而变化

图 2-33 衣服随时间而变化

教案：时间观察

所谓时间观察就是有计划地通过一段时间来观察对象的变化。在观察过程中尤其是对那些生命物体，要体会随着时间的推移从生到死形态的变化与观察者的心情变化，由此对笔下描绘的形象有意识地夸张感受，让情与形结合，来提高自己捕捉生动、会说话形象的能力。

图 2-34 书随时间而变化

2.1.4 对象与人及绘画形象

观察不是眼睛在观察，而是人在指挥自己的眼睛去观察。在观察过程中，不同的人因世界观、审美标准、感情、趣味不一样，或环境、心境不一样，观察会有偏差，结果会不一样。尤其是随着观察的深入，由外表认识到对象的内在感受，"看到了"那些看不到的东西，事物的形象在内心会产生变化。还有人的因素作用于物象，物象在人眼中的变化缘于人的联想能力。成年人积累了各种经验及事物的形象，当进入观察过程中，大脑的思维就会活跃起来，对象的某个内容会激发联想，眼前的形象会随着联想或投射产生变化。再有，特殊的观察方法会改变眼前物象的形象。比如，从局部着眼，没有整体意识地看，那些吸引人的形象就会失去比例关系而"放大""变形"等。

另外，作为为造型服务的观察必然要通过工具、技法去记录，在记录的过程中，对象的形象已转化为画面形象。画面形象是由人借助工具描绘出来的，它是由工具加技法、加人的制作营造出来的对象感觉，由此在观察记录过程中，人的因素、技术的因素会使物象产生形象的变化。

● 小知识

绘画形象本身是一种幻象，绘画技术是无法把对象搬进画面的。线描、明暗素描在表现对象中又有许多局限性和特殊性，塑造出来的对象感觉与对象的外表有很大的距离，这种变化与观察到的变化是两种性质。但塑造的技术内容会影响到观察，即所谓用专业眼光观察。因为观察不是造型的目的，是一个环节，为造型服务的观察是围绕对象去发现它的意味，然后用某种技法将其表现出来。（图 2-35 至图 2-42）

● 课堂练习

在 8 开纸上，用线描与明暗素描两种方法描绘自己的手，感受不同的画面效果。

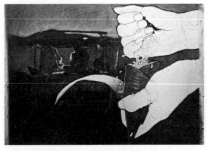
图 2-35　线面结合的效果

图 2-36　明暗素描的效果

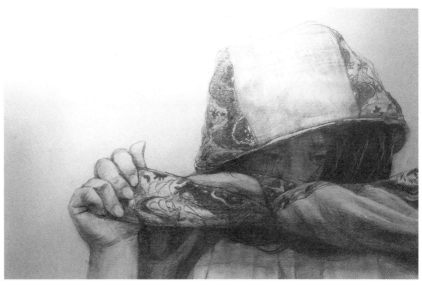

图 2-37 少女

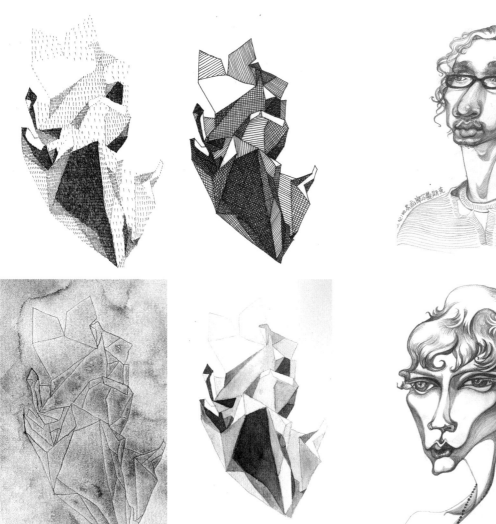

图 2-38 不同的表现效果

图 2-39 明暗与线描效果

图 2-40　素描半身像 1

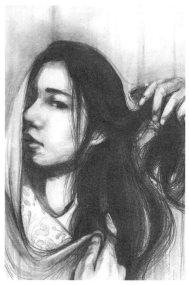
图 2-41　素描半身像 2

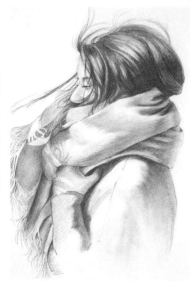
图 2-42　素描半身像 3

● 课堂练习

教案： 切割观察

切割训练是发挥"画面"的特殊性，画面轮廓有"切割"对象形状的功能，你切去某个局部，对象形象就会产生不同的变化。如画一只手，有意切掉手掌，画面中就是四个手指；相反，画面中就有手掌。画面中不仅是内容的不同，还有体量与数量的不同。把对象切割得太多不易识别就会变得虚，相反就变得实。切割训练的目的，就是有意识地利用轮廓功能为造一个有趣的形象服务。（图 2-43）

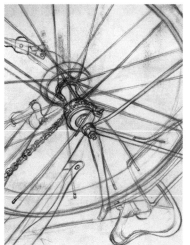

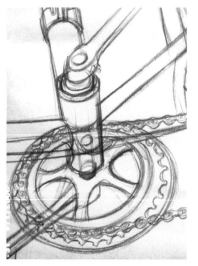

图 2-43　不同的切割效果

图 2-44　色调深浅、虚实观察

图 2-45　画面空间分割

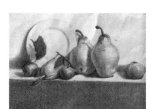

图 2-46　形状对比与协调组织

图 2-47　生活中明暗形象观察

2.1.5　为塑造服务的观察方法

为塑造服务的观察方法是由前辈在实践中总结出来的，它有整体观察、理解观察、运动观察三种方法。（图 2-44 至图 2-50）

（1）整体观察

整体观察是在基础素描训练中，伴随起稿到收尾而展开的描摹（准确）对象的方法。首先是看对象的大体轮廓，然后定点推敲物象局部位置的准确性。在推敲的过程中进行垂直线比较、水平线比较、局部与整体的比较、局部与局部的比较，比较成了整体观察的法则。在观察明暗关系过程中，还有眯着眼睛来看整体的大关系，退远看大关系等。此外，还须推敲画面变化与统一的关系。

●经验提示

通过整体观察养成画面的全局意识，即画面整体的虚实关系、空间关系、均衡关系的正确与协调。这是作画必须具备的素质。

（2）理解观察

理解观察是基础素描训练中以物象变化规律、透视规律、艺用人体解剖规律及对象结构规律为基础的，是进行造型前的观察环节。其中拆卸观察、剖视观察都属理解观察范围。即画之前不急于动手（剖视可以先动手切开或拆卸对象，看清对象的结构再画），对对象相关的知识及变化规律进行了解，然后融于观察中去理解变化的道理，这样看，才能看出所以然。

●经验提示

总结捉摸事物变化规律，让繁杂有条理，是把握对象的智慧之举。前人在实践过中积累了经验并从其中整理出来的规律是学习的重要内容。

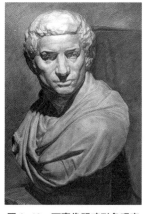

图 2-48　石膏像明暗形象观察

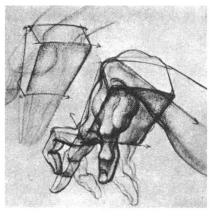

图 2-49　用解剖知识辅助观察

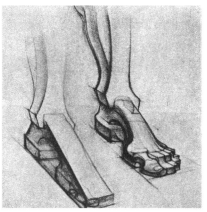

图 2-50　用解剖知识理解观察

(3) 运动观察

运动观察是传统的观察方法，其出自于山水画画论"步步移，面面观"。其以获取生动形象为目的，强调观察者在运动中比较同一个对象不同角度的形象差异、比较同类对象的个体差异、比较异类对象的倾向性，从而捕捉生动的形象。通过运动—变化视角、变化观察方位、变化对象，围绕同一个对象、同一组对象，或不同的对象上看下看、左看右看、全面地看，直至寻找到与自己的感受、审美趣味、表现技术相匹配的那个形象。（图 2-51 至图 2-56）

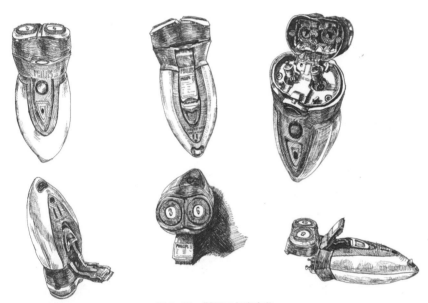

图 2-51　剃须刀角度变化

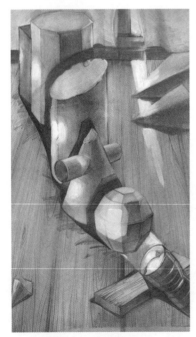

图 2-52　组织写生对象

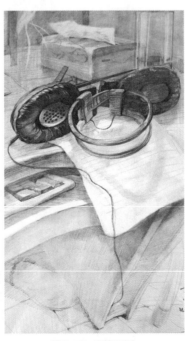

图 2-53　耳机写生

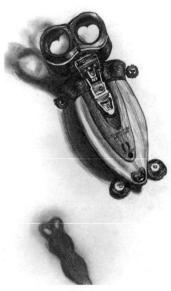

图 2-54　剃须刀写生

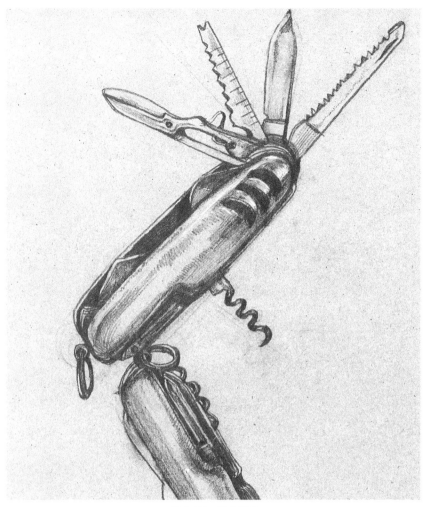

图 2-55 瑞士军刀

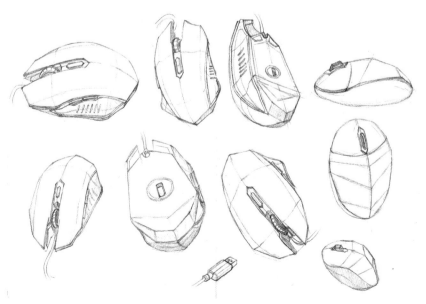

图 2-56 鼠标变化

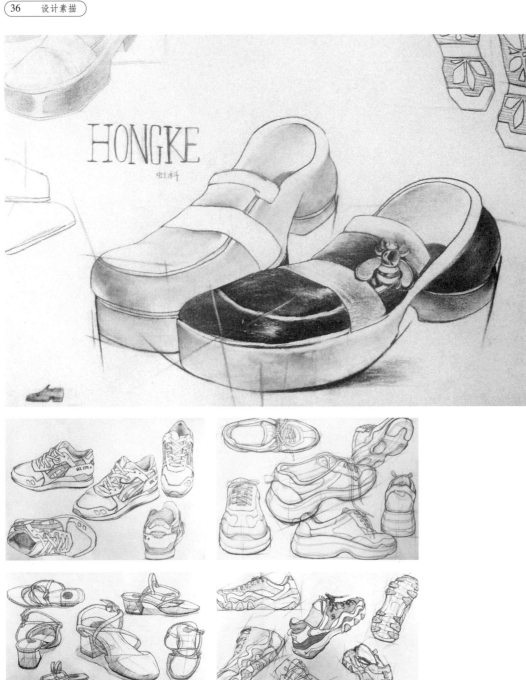

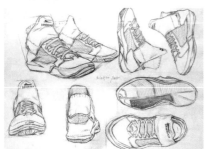

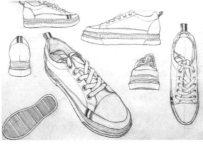

教案：六面观察

 这不是简单地画鞋子，是培养全面观察对象的一种方法。对象上、下、前、后、左、右六个面形成一个完整的形状，通过全面（六个面）观察对对象的立体理解打破以往以三大面为主的纸面视觉立体塑造意识，培养理解完整的观察习惯，养成真正的立体塑造意识。（图2-57）

图2-57 鞋子的六面观察

2.1.6 观察的展开

任何事物都不是孤立的，它们的变化与四周各种因素相互之间有着直接的或间接的联系。由此在观察某个对象的过程中要与周围各种因素相联系地看、联系地想，才能全面地把握对象。所谓"联系地看"一是不仅盯着对象看，还要把目光转移到对象的周围，观察对对象有影响的各种因素；二是不是一个一个孤立地看，而是联系起来看它们的互相作用关系。所谓"联系地想"就是在观察对象时，要依据对象的变化，扩大思索对象与周围相互联系的内容范围。"联系地看"和"联系地想"是观察的运动状态，是观察的展开。观察自身有一个开始到展开再到结束的过程，观察的起始对象在眼中是朦胧的，看到的是对象映入眼睛的表面现象。随着进一步观察，对象的各种信息会剥离外表来激发大脑思索，又迫使眼睛一次又一次寻找感受到的内容与对象的关系。观察的展开是以大脑与眼睛密切配合为前提的，深入地观察是大脑的另一种外在表现。联系地看、联系地想是把观察的方式变成立体的或扩散的，用眼睛在各个方位围绕对象去观察，去思考。

观察是用眼睛认识对象的一种行为方式，而无比丰富的对象有许多内容是无形象的，或深藏在里面看不到。因此，观察仅用眼睛看还不能全面地把握对象，还需要其他感觉器官来协助，通过手、肌肤、耳、鼻、嘴、牙齿、舌等来感受温度、重量、力量、声音、气味、甜、酸、苦、辣等各种变化。这些能感受到的内容虽没有可视的形象，但会与可视的形象相联系，或相应的对象某个局部形象会有所反映。如笑声与笑容紧密相连；开水与冒气紧密相连；闪电与打雷紧密相连，等等。

● 课堂讨论题

你能看到风吗？看到的形象与感受到的形象有什么区别？是哪种技法表现出有意味的形象的？

● 经验提示

观察的对象各种各样，针对不同的对象观察的具体行为也不一样。对细小的昆虫了解，要借助放大镜才能看清它；对洋葱内部结构的了解，可以用刀剖开后看；对家用电器机能关系的了解，可以拆卸开后看；对一幢建筑的了解，除了看其外貌，还要走进厅堂看其内在。

观察的对象内容范围有大小，对象的变化周期也有长短，因此，展开观察要有准备、有计划、有方法。

有效的观察方法是造型的保证和观察质量的前提，对观察本身认识的加深是观察质量的升华。

● 综合练习

1. 用数码相机拍摄教学大楼或学生宿舍不同时间段、不同气候条件下的形象。

2. 在 A4 纸上画同一个物象的六种变化。

3. 围绕校园中某个物体作运动观察,用速写或相机作记录,然后用 8 开纸把寻觅到的与自己感受相一致的某个角度的形象描绘下来。在两张 A4 纸画 6 组相互有联系的形象。(两个形象为一组)

4. 画一组同一杯子不同重量、不同温度的感受形象,尝试艺术地处理,去表达感受。

图 2-58　构图与透视关系

图 2-59　横向形构图

2.2　从画面进入造型思考

画面首先是指材料——纸的各种形状,然后是指画面内的架构及营造,这些内容又称为构图。构图与画内的塑造是一个整体,相互起着作用。当我们由观察进入画面塑造,如何构图成为思考的首要内容。(图 2-58 至图 2-62)

2.2.1　画面的特殊性

画面是一个特殊的空间,首先由它的边缘轮廓形成各种形状。一般为长方形,长方形中又分竖长方形和横长方形(长方形的画面因其长度与高度的不同会造成各种不同的长方形),还有正方形、圆形,也有异形。画面可大也可小。大小有两个概念:一是指纸的大小,一般最大纸为整开纸(也可有二张以上的纸拼起来变为一张更大的纸),还有其他由不同剪裁造成的纸的大小,而传统用于练习的为 4 开纸、8 开纸、16 开纸;二是指由画面内的内容大小决定空间的大小,由此,大的纸会变成小空间,小的纸也能变成大空间。如一张大纸可以画一颗充满纸的边缘的豆子,或用一张小纸可画一座山,画面似放大镜、缩小镜一般。

图 2-60　横向 S 形构图

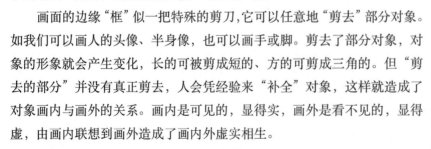

图 2-61　竖形结构 1

画面的边缘"框"似一把特殊的剪刀,它可以任意地"剪去"部分对象。如我们可以画人的头像、半身像,也可以画手或脚。剪去了部分对象,对象的形象就会产生变化,长的可被剪成短的、方的可剪成三角的。但"剪去的部分"并没有真正剪去,人会凭经验来"补全"对象,这样就造成了对象画内与画外的关系。画内是可见的,显得实,画外是看不见的,显得虚,由画内联想到画外造成了画内外虚实相生。

● 经验提示

画框的裁剪功能可以转化为造型手段,让进入画面的对象按意图控制

图 2-62　竖形结构 2

其进入的量来变化其原有的形象。如画手可以让手掌进入画面,也可以让五个指头进入画面,这样,会产生两种不同个性的画面(以面为主和点为主的区别及数量上的区分)。

●课堂"切割实践"

同学可用几张整纸分组各自裁剪各种大小不一、形状相异的画面,然后用简笔画形式(被画对象为手或自选其他对象)进行空间变化练习和切割练习,画完后各组推选代表谈认识并交流作业。(图 2-63 至图 2-69)

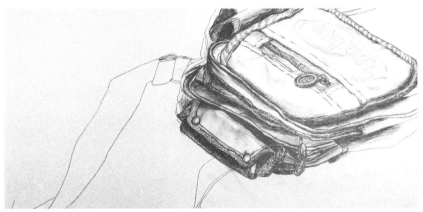

图 2-63 切割去次要部分

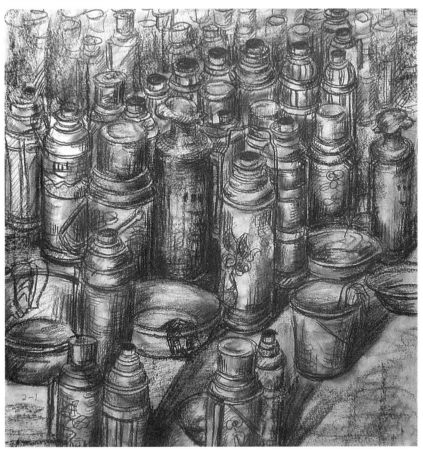

图 2-64 近景式切割

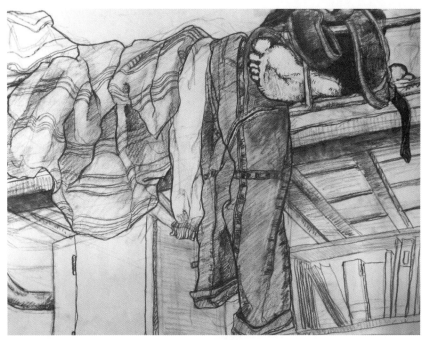

图 2-65　长方形构图切割

图 2-66　圆形构图切割 1

图 2-67　圆形构图切割 2

图 2-68　圆形构图切割 3

图 2-69　圆形构图切割 4

2.2.2 画面秩序与变化

图 2-70　统一与变化

图 2-71　方向统一

图 2-72　虚实练习

画面是画者创造美的天地，要把这个世界打造得和谐才会有美感。秩序是美的内涵之一，所谓"秩序"就是理想关系，在变化中有条理，即与规律相吻合。"主"与"次"是秩序中最重要的关系，"主"与"次"在关系中"主"起主导作用，"次"起从属作用。在构图中"主""次"指画面中的主体图形和次要图形。主要图形是起传达作用的关键形象，而次要图形仅起传达的辅助作用，为此要突出主要图形，围绕主要图形的意义展开构图，即所谓先分主次。主是画视觉中心，中心不能多，多而变乱，也不成中心。多中心要分大小，相互也要有呼应，要在秩序之中多而不乱。

画面一般通过位置、大小、虚实、方向等手段来分主次。（图 2-70 至图 2-76）

（1）位置

位置是指画面的上、中、下、左、右各部位，一般上半部为主要位置，因为其容易引起视觉上的注意，相反下半部和四个角显得弱而次要。

（2）大小

大小是指画面图形的大小，一般大而突出为"主"，小而退缩为"次"。但大小因虚实会转换主次关系，也就是大而虚变为"次"，小而实变为"主"。

（3）虚实

虚实是指画面图形的虚实，一般实而突出为"主"，虚而退缩为"次"。虚实的具体表现为：不完整为虚，完整为实；模糊为虚，清晰为实；简单为虚，复杂为实；松疏为虚，紧密为实。

（4）方向

方向是指通过方向组织（有明确方向示意形象的组织）形成画面中心，中心成为"主"，非中心成为"次"。由"方向"造成的中心，可以在画面任何位置，因为形象的方向可以引导眼睛去注意画面的中心而不受原有"位置"的影响。

变化与对比、变化与协调是构图中一对矛盾的统一体。变化是通过各种不同的对比凸显出来的，但也因各种不同会变得杂乱，由此需要通过统一来协调。一般统一方法有通过形状来统一，或通过色调来统一，或通过明度来统一，或通过方向来统一，只能取其一二，如果全部统一就没有变化了。

图 2-73　主次练习 1

图 2-74　均衡练习 1

●经验提示

以什么形式来统一或以什么形式来对比，对画面的形象变化起重要作用。另外，对比中还有一个数量内容，多为"平"（统一）少为"奇"（跳跃）。

● 课堂讨论

选一幅自己喜欢的画，谈一谈该画中构图的处理。

图 2-75　均衡练习 2

图 2-76　主次练习 2

图 2-77　S 形构图

图 2-78　倒三角形构图

图 2-79　上、中、下形构图

图 2-80　横长形构图

2.2.3　画面的构图形式与变化

构图由前辈画家的经验积累形成了各种样式，并用文字构架来概括其特点。如有英文的 S 形、X 形、T 形、L 形等，还有中文的上下结构型、左右结构型、包围结构型、左中右结构型、上中下结构型等。另外，有以形状为类型的：三角形、椭圆形及十字形、斜线形等。这些高度概括构图样式是构图最初阶段构架、推敲的最佳参照，但也不能生搬硬套。画面一般通过位置、大小、虚实、方向等手段来分主次。（图 2-77 至图 2-87）

● 经验提示 1

中国方块文字的结构是最富于变化又协调的，其点画之间变化的势态、轻重、疏密是经过千锤百炼而形成的，它是构图变化的典范。

构图的形式变化与点、线、面组织相关，此点、线、面是摄入画面近似点、线、面形状的对象，或被化为接近点、线、面形状的对象通过不同数量、体量，不同性质比例的点、线、面组织形成的画面的形式个性。如以点为主，或以面为主，或以线为主。一般来说线形画面显得灵动，面形画面显得实在，点形画面显得活跃。

● 经验提示 2

生活中有不少对象的形状或局部形状近似点、线、面，但大多数对象要通过整理化为点、线、面形形象。生活中点、线、面形象的形成又与观察的范围相关，如以大海为范围，万吨巨轮就是一个点。

构图的形式变化与表现的手段相关，一般设计素描有线描与明暗素描两种手段。线描以描绘对象结构为主，不涉及对象的固有色及明暗色调，因此线描以线的变化构成画面，使构图的虚实变化成为特色。虚实是构图的要点，其与为主次服务的虚实不同，它是画面构图的节奏变化关系。用线组织画面虚实，可以巧妙地利用"线形象"的疏密处理进行"虚而不虚，

实而不实"、虚实相融的特殊构图。明暗素描涉及对象的固有色及明暗色调，因而画面的深浅对比最为特殊。由此深与浅也成为构图要点。一般构图中常用图底深浅互衬，或"深底"衬托"浅图"或"浅底"衬托"深图"，以及画面中利用各种形象的深浅构成框架。

● 课堂练习

以教室为对象进行构图练习。要求教室中的"点、线、面"形象在构图中起变化作用。

● 课堂练习

1. 以各种水果为内容，参考英文、中文字体结构进行构图训练。要求在两张 A4 纸上画构思草图 6 个。

2. 把不同明度关系的纸随意撕成各种形状的小碎片，然后贴一幅抽象画。要求经营好画面的对比与协调的关系。

3. 以校园足球赛或校园篮球赛为内容进行构图练习，要求注意方向内容。（8 开纸）

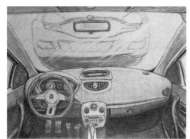

图 2-81　左中右型构图

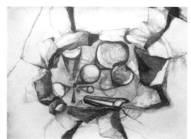

图 2-82　X 形构图

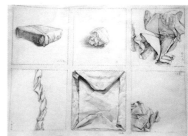

图 2-83　经营位置

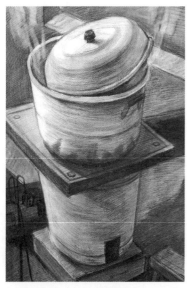

图 2-84　点线面形组织

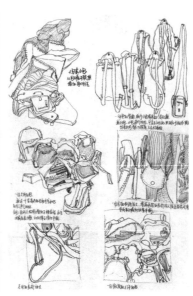

图 2-85　画面形象组织

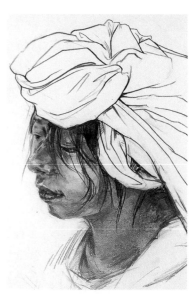

图 2-86　黑白灰构成练习

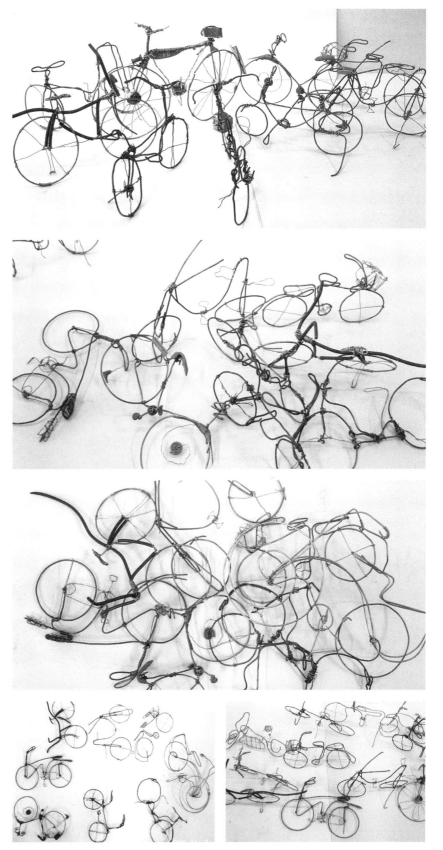

图 2-87 "自行车"构成练习

教案： 构成（纸杯）练习

要求以多个纸杯为内容，进行画面组织训练，通过数张画面，构成画面不同趣味的整体形象。要求对内结构与外形变化进行推敲，对杯子的个体形状及统一与变化进行摸索。首先进行单个造型思考：（1）通过手的转动，观察杯子形态的变化；（2）通过手的扭捏，变化杯子的形象。然后通过对一个简单的杯子不同角度的观察与用手扭动纸杯后，要求在画面上体现不一样的趣味，并借助文字结构组成各种不同的画面样式。如上中下结构、左中右结构、包围结构，等等。也可以自由发挥，别开生面。（图 2-87）

图 2-88 纸杯构成练习

2.3 从表现展开造型探索

设计素描是用线描和明暗素描两种形式来表现对对象的感受的,也是用两种手段来造型的。线描和明暗素描是两种造型样式,线描训练与明暗素描训练既是造型训练也是技能训练。

2.3.1 设计素描中的线造型

(1) 线造型的源起与变化

用线造型的历史很悠久,在原始人描绘的壁画中已有线造型的记载。线造型的最初阶段是由某种工具使用偶然形成的,这种推测可从幼儿的涂鸦画面得到验证。在实践中,人发现了线的记录与表达能力,圈画一个物象的轮廓,就能识别这是什么东西。线的快捷反映,让人着迷并获得了人的重视。随着人类的进步、工具的更新,对线的认识不断地加深,线成为了造型艺术的材料,线描成为了造型艺术的样式,也成为设计素描中一种造型手段。线描因工具的性能不同逐渐分化为铅笔线描、炭笔线描、钢笔线描、毛笔线描,等等(图 2-89)。铅笔、炭笔是素描中常用的工具,它能画出深浅、粗细的线条,钢笔因金属的笔尖、黑色的墨水,所画出的线条深浅粗细相对平均。毛笔因用兽毛做笔尖、墨汁中可调水变化深浅,故所画出的线条变化最多端。(图 2-90 至图 2-97)

(2) 线的灵性

用线塑造的形象与相对应的物象或用线描写生的对象相对照,会反映出其特殊性与局限性。一般来说,物象自身不存在线,但还是能看到似线的形象。所谓"似线的形象"是指由光线造成的折光线,由线脚造成的阴影线或相似的阴影线及物象的纹理线。而所谓的轮廓线是看不见的,轮廓是物体的边缘,用线刻画轮廓称为"轮廓线"。我们所看到的物象身上这些似线的形象,只能帮助找到线的位置而不是线的范本。线是主观的,作为造型的材料——线是凭作者造型的经验与审美趣味来塑造对象的。

一个用线塑造的形象,只有对象的轮廓、结构比例,却能让人感受到对象,感受到对象的丰富内容,因此说线是有灵性的。线不是生活中的线——棉线、电线、铁丝,也不是一个抽象的概念,它是可视的人为形象,是由工具、材料、手的动作在人的意念指挥下综合形成的各种各样的线,是由人从心到手再到笔尖流露出来的线。这些线记录速度及速度变化的节奏(速度变化能表达人的情绪)能融入人的情感,因此人对线条非常敏感,线条的粗细、轻重、曲直、快慢、流畅、滞涩等都会反映其心理。

一个用线描绘的形象既有物象外在的内容又有画者内在情感的内容,只是一个在"明处",一个在"暗处"。那些借物抒情的线形象,情感的流

图 2-89 传统线描人物

露会非常明显,可以说,用线来抒发情感是线的特殊性。线也有局限性,在对象面前只能"框"其轮廓和布其"灰面",无法表现对象的色彩内容与明暗内容,与对象的表象的"像"保持着一定的距离。

● 经验提示

线自身的变化与对比能大做文章,可以贴近各种物象的内在真实,达到与心灵的一致,所以线是极富表现力的。前人创造了许多优秀的线描作品,充满着线的灵性,是学习的典范。但线的灵性要靠功力,靠不断地实践、不断地认识才能获得。

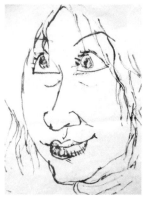

图 2-92 钢笔线描人物

● 课堂线造型实践

用事先准备的录音机播放各种音乐,然后用线对应地去画对音乐的感受。也可用抽象的线分别表达笑、哭、叫、仇恨、母爱、厮杀、吻等各种情绪、动作和情感内容。

(3) 线造型的任务

用线材料塑造形象,主要在物象外轮廓和内结构轮廓上做文章,其次针对物象的纹理、色彩、体积、明暗下功夫。一个线形象完成有以下三大任务:

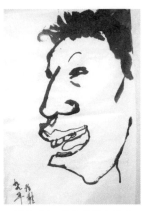

图 2-93 毛笔线描人物 1

● 圈画物象的轮廓

通过用线条圈画物象的轮廓完成物象的识别——这是什么。轮廓是反映物象特征的主要部分,其包含了物象的结构、比例内容。不同的对象有不一样的结构比例,对对象的结构研究是把握对象形体结构正确性的前提。

● 表现对象的感受

通过线条的变化表现对象的感受。具体为:一是表现对象的质感,二是表现对象的内在感受。线条的表现能力取决于用线的变化能力和用线的组织能力及对线的认识能力。要通过反复地尝试各种工具的变化、材料的

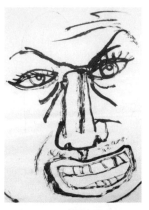

图 2-94 毛笔线描人物 2

图 2-90 各种性质的线练习

图 2-91 线的组织练习

图 2-95　毛笔线描头像 1

图 2-98　线的疏密练习 1

图 2-99　线的疏密练习 2

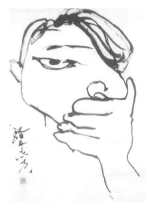

图 2-96　毛笔线描头像 2

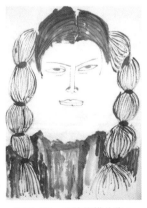

图 2-97　毛笔线描头像 3

变化、运笔的变化来收集各种各样的线条，通过投射追求线条的形、色、质与生活中其他物象的相似性来产生有内涵的线条。线条组织是多线条群体变化的一种手段，尝试各种组织是线条产生变化的另一种途径。另外，线无法从表象去接近对象，而是通过对比组织去接近物象的内在，这既是线的本能也是对线的本质的认识。

● **组织线条美感**

通过线条的组织产生美感。一般对线的美感要求是流畅、自信，从深度来讲，单一线条的美感是建立在力度美的基础上的。有力也是能力的表现、健康的表现，所谓"线能扛鼎"就是对力的赞美。传统中国画对线的美感很讲究，画出的线条如似折钗股、锥划沙、屋漏痕，这些也是力的外在变化。

群体线条组织产生美感的基础是建立在线条的变化与统一，以及由疏密形成的黑、白、灰形式美与各种线组成的不同的"线调"上的。（图 2-98 至图 2-100）

（4）线造型的技术

完成造型任务要靠技术支撑，线技术是保证线形象塑造的基础。线技术具体指工具、纸张的运用，以及起稿、运笔、线的组织四大内容。（图 2-101 至图 2-118）

● **工具、纸张的运用**

造型离不开工具与纸张，对工具、纸张的种种性能，在实践过程中会逐渐掌握。工具与纸张还储藏着特殊的潜能，尝试各种可能性会有新的收获。

铅笔是大家最熟悉的，其分硬铅（H）与软铅（B）。硬铅画出的线紧实，软铅画出的线松虚。铅笔的笔尖分笔腹、笔尖两部分，笔尖画出的线实，笔腹画出的线虚。与铅笔相配合的纸张有铅画纸、打印纸、卡纸（有各种

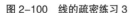
图 2-100　线的疏密练习 3

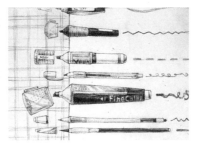
图 2-101　不同工具不同线

图 2-102　水墨线条的变化 1

颜色）等。铅画纸有光面、毛面，毛面有纹理；打印纸光滑，纸质紧密（适合画小幅线描）；卡纸分灰卡、白卡还有各种有色卡纸，纸质也紧密光滑。

　　毛笔是传统工具，经过千年的打造成为国画、书法最理想的工具，也是最具变化的造型工具。现在也常做素描的工具，用毛笔做线条练习容易加深对线的认识。毛笔笔头由毛质材料制成，有吸水性能（吸墨汁书写），有羊毫狼毫、羊毫软、狼毫硬。笔头由笔尖、笔腹、笔根组成。与毛笔相配合使用的材料有生宣纸、毛边纸、铅画纸，卡纸也可以。

　　炭笔也分硬软，色泽乌黑，其他内容与铅笔相似。炭精棒分方圆两种样式，有黑色与棕色两种颜色。因其没有保护层，拉出的线条粗细反差特别大。方形炭笔可利用其棱角拉细线或压细线等。木炭条质地松，容易擦。也因其没有保护层，可以拉出阔大的线条。

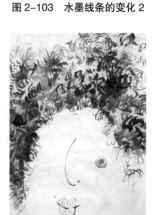
图 2-103　水墨线条的变化 2

　　钢笔、水笔、圆珠笔是常用工具，一种弯头钢笔也叫美工笔，转动笔尖可以产生粗细不同的线。其他笔相对变化少。这些工具所匹配的纸张很多，不受限制。

● 起稿

　　起稿是线描的开始，是线造型的推敲阶段，也是正稿的准备阶段。一般用轻而淡的线条先定位置及轮廓，然后酝酿线条的构架组织为正稿打下基础。也可直接用重线勾轮廓及推敲线的组织变化，然后作正稿的底稿。

图 2-104　水墨线条的变化 3

★ 知识点

　　正稿通过拷贝获得底稿的内容，拷贝用线要轻，便于正稿勾线顺畅。另外，拷贝又是一个整理的过程，可以从大局着眼也可从局部细节着眼，还可以从一条线着眼，成为再一次推敲的过程。

● 运笔

　　"运笔"泛指产生线条变化的动作与笔的关系。首先是握笔，铅笔一类握笔如似握拳（主要由拇指与食指用力拿住铅笔），便于手腕运动与铅笔姿态的变动（铅笔与纸面角度的变化会产生笔尖受力面的不同，画出的

图 2-105　水墨线条的变化 4

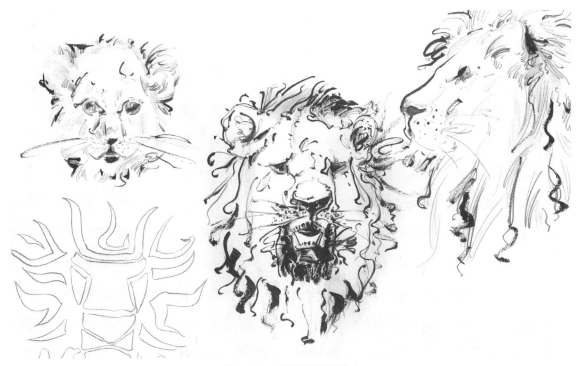

图 2-106　线条的情绪表达 1

图 2-107　水墨线条的变化 5

图 2-108　水墨线条的变化 6

线条也不同)。毛笔的握笔方法称全握法，先以拇指尖和食指尖捏住笔管，虎口略圆，其他三指自然靠上。这种握法便于通过手指手腕的运动使毛笔姿态变化，产生中锋、侧锋线条。中锋圆，侧锋扁。运笔是动作，具体指一条线在形成过程中从开始到结束的动作变化，其又细分为起笔、运笔、收笔，这三个部分由手的提按、转动、向上向下、向右向左、轻重、快慢让笔下的线条产生无比丰富的变化。另外，毛笔含水蘸墨的多少与手运行速度的快慢会在与其配合的生宣纸、毛边纸上产生枯湿浓淡的变化。

● 线组织

线的组织分单线组织和群线组织两类。单线类组织有轻重深浅组织、粗细组织、横竖组织、快慢组织、长短组织、紧松组织。单线一般走在轮廓上，线的组织主要着眼点在结构的空间关系上和明暗关系上及节奏关系上。一般深、重在前，轻、浅在后。粗为暗部，细为亮处。横竖是通过线的横竖相互衬托表现前后关系。线条的快慢、长短、紧松是组织线条的节奏变化，使画面形象更生动。节奏变化不仅是形式趣味，更重要的是通过节奏的律动表达情感。

群线类组织是指由疏密形成的黑白灰组织、色彩感与光感组织、基调组织。黑、白、灰是画面形式美的要素，黑、白、灰各自占画面的比例、位置、形状的不同是形式趣味的重要内容。用线组织色彩感、光感是由塑造的形象的深浅变化激发的观众联想，但深浅变化一定要与相对应的物象

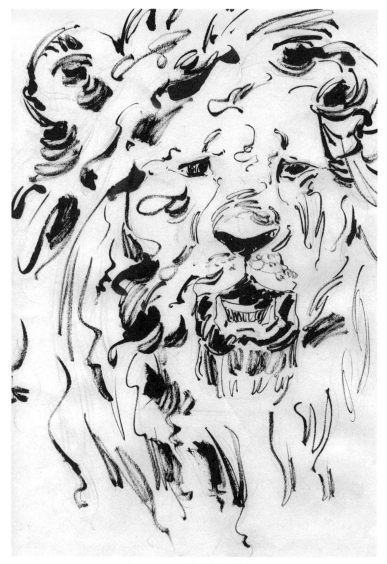

图 2-109　线条的情绪表达 2

色彩的明度关系相接近，以及与明暗关系、运动关系相联系，才能产生相应的感觉。基调是指画面统一在一种线调中，如画面以短曲线为主或以长粗线为主，形成截然不同的线调。

● 综合练习

　　1. 用各种工具尝试在不同纸上变化手的动作，感受线的千变万化，然后观察线的反映，并用文字记录自己的感受。要求把特点强的线条剪贴在 4 开纸上。

　　2. 选择生活中的用具为线描对象，进行线的黑、白、灰组织。要求每张的疏密关系不一样。（8 开纸 2 张）

　　3. 用线表达情绪，内容自定，工具不限。（4 开纸）

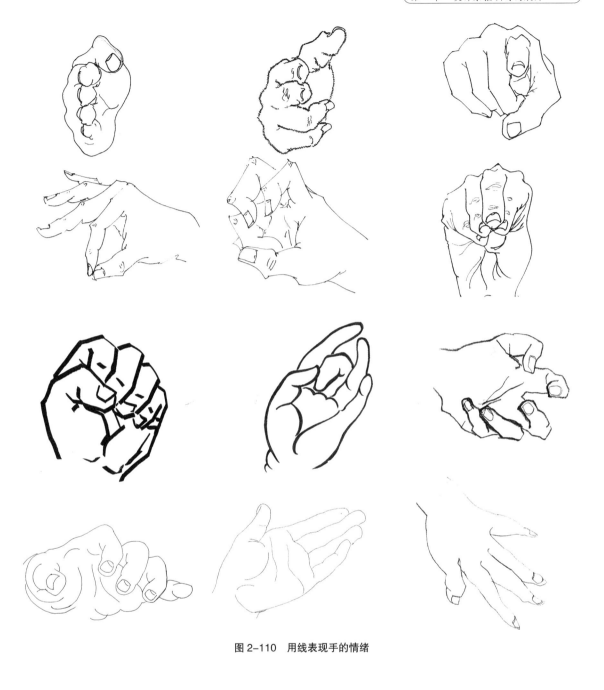

图 2-110　用线表现手的情绪

图 2-111　线描伞的表现

图 2-112　不同的线描工具

图 2-113　线描描绘的场景

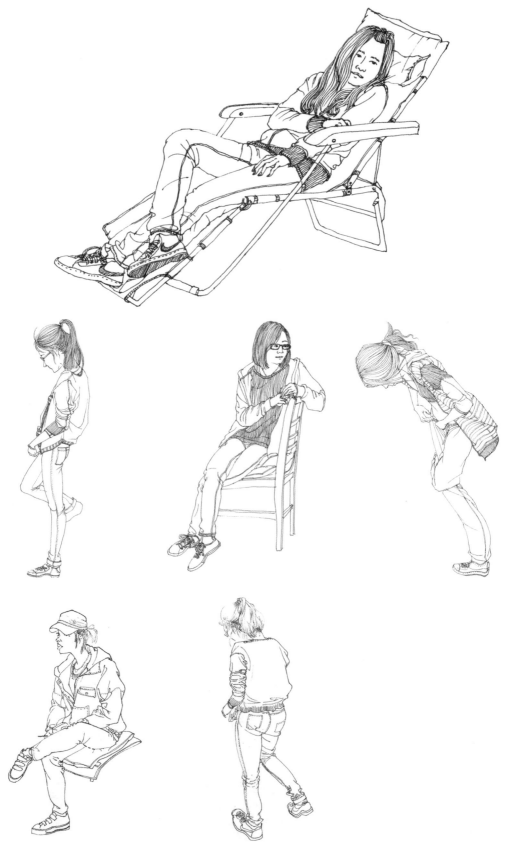

图 2-114 线描人物

图 2-115　人物线描的疏密处理 1

图 2-116　人物线描的疏密处理 2

图 2-117 人物线描的疏密处理 3

图 2-118 人物线描的疏密处理 4

2.3.2 设计素描中的明暗造型

（1）光与明暗造型

世界万物如果没有光的照射我们就看不到它们的千姿百态。物象的明暗变化就是由光造成的姿态，它的种种变化所形成的规律是明暗素描的源。对物象受光后的明暗变化的研究，是明暗素描的基础。（图 2-119 至图 2-129）

● 光与面的转折

光线由上而下地照射在立体物象上，从而产生了有明暗变化的、有强烈凹凸感的形象。即物象受光部变化、暗部变化所形成的立体、空间效应。明暗变化从表面上看是指影调明度上的深浅变化，而明度上的深浅变化其实质是立体物象不同朝向的体面，因光源的不同角度产生受光"量"的不同，即物体的暗部受反光的影响，因不同的体面、不同的角度受光"量"也不同。也就是说，明暗色调的深浅变化代表物体的转折变化。

立体物象的转折分圆转折、方转折。一般来说，圆转折是有弧度的转折，实际是无数细小面（肉眼难以分辨）的转折。相反，方的转折是单一的一个一个面的转折。它们在光的作用下，圆的转折柔和含糊，而方的转折刚硬明确。物体的转折在视觉上最明确之处是在明暗交界处（此处还被称为"明暗交界线"）；其次是亮部的转折，暗部因没有光线的照射仅有强度很弱的反光，使转折显得模糊。

图 2-119　人物明暗素描 1

图 2-120　人物明暗素描 2

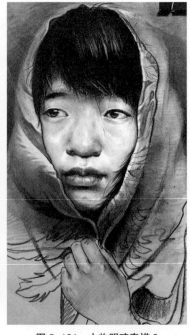
图 2-121　人物明暗素描 3

● 光与方圆变化

把复杂的物体简化为正方体、圆球体,观察它们的转折与明暗关系,容易把握其中的明暗规律。圆球体因全身都是圆的转折,所以由无数的面组成。由此从空间的角度来看,其只有"一点"离观者最近。而正方体是方的转折,其由六面组成,在一个角度只能看到三个面。在平行透视位置,正方体的立面与观者贴近,顶面与侧面有前后关系。在成角透视位置,三个面都有前后关系,只有一条转折"线"离观者最近。这两种形体在光的照射下,产生两种典型的明暗变化形象。首先,圆球体受左上方或右上方光线的照射,明暗交界线是倾斜的。受光部上亮下灰,暗部下面受反光影响造成上深下浅。明暗交界线走向灰处(下部),明暗对比的强度开始减弱。其次,正方形受光后,眼前的三个面明度分明,顶面为亮面,立面为亮部灰面,侧面为暗部。正方体与圆球体的明暗变化虽然简单,却是万物复杂变化的缩影。生活中物体的复杂化就是方圆各种不同的组合,就是方圆不同的明暗比例的组合。

● 光与"两条线"

明暗关系中,物象的明暗交界线和外轮廓线受光的影响所表现出来的变化反映了事物的立体性质。明暗交界线是明暗交界处的暗部边缘,不是一条似线的形象,但有线的意识。明暗交界线除了上述代表转折外,它走在形体的变化上,因前后空间关系有虚实的表现,因方圆转折关系有强弱的表现。外轮廓线是物象的外轮廓的边缘,也不是一条似线的形象,同样

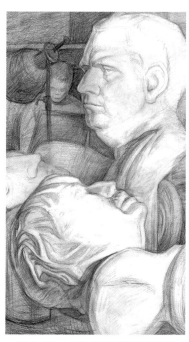

图 2-122 柔和光线下的明暗形象

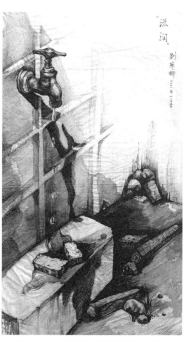

图 2-123 强烈光线下的明暗形象

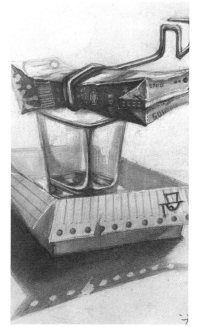

图 2-124 投影的趣味

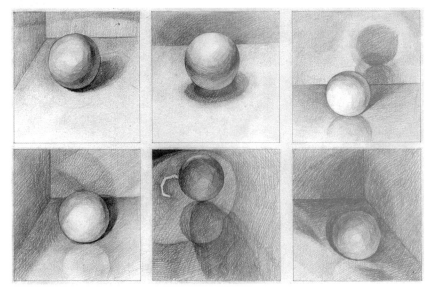

图2-125 光源、影调的探索、观察、记录

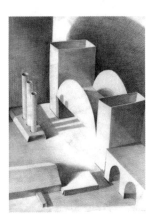

教案：方圆明暗组织

方与圆两种形态在光线的照射下呈现出两种不同的明暗反应，"方"转折明确，明暗对比强烈，显得硬。"圆"的转折模糊，对比柔弱，显得软。光源有不同的位置，呈现的方圆明暗形象不同，受光的方圆型体的角度不同，呈现的形象也不同。课余时间可以利用生活中的方圆形体通过可操控的光源，进行明暗变化研究。

有线的意识。它同样是走在物体的形体变化上，因前后空间关系有虚实的表现，因方圆转折关系也有强弱的表现。

● 光与投影

在光的作用下，明暗中还有投影的内容。投影属暗部的范围，但与暗部有别。暗部是代表立体物的转折，投影是受光物体的影子。投影投在物体上，紧贴物体的起伏而变化自身轮廓。投影"靠近"或"远离"产生投影的形状变化，会产生近深远淡的明度变化。投影的边缘为前强后弱，投影遇到暗部就会消失。

● 光与距离

物象亮部的深浅、强弱和暗部的深浅、强弱与物体的某个部位与光源的距离相关，靠近光源的部分受光量多，相对亮（亮部）、深（暗部）而强，远离光源的部分受光量少，相对暗（亮部）、浅（暗部）而弱，由此形成物象的深浅色调变化。

● 光与固有色及色调

不同的物象都有自己的固有颜色，种种颜色相比会有明度上的差异。相近明度关系的物象相聚会形成色调的深浅。但物象不是孤立存在的，它们必然与光发生关系，在光的照射下物象的色调会产生变化。一般以受光面为主色调会变淡，相反，以背光面为主色调则会变深。

● **光源自身的明暗形象**

光源来自各种发光的物体，它们在黑暗中形成特殊的明暗形象，如夜间的窗户、灯箱、电动车车灯、烟火，等等。

上述物象与光的关系和受光后的各种表现，在素描实践中通过消化转化为明暗造型的要素。

● **综合练习**

1. 选择石膏几何体和石膏头像进行组合明暗观察。在观察过程中，变化射灯高度和变化石膏像的位置，然后观察由转折、方圆、距离造成的明暗变化，并观察两条线和投影的变化及与物象的空间关系。

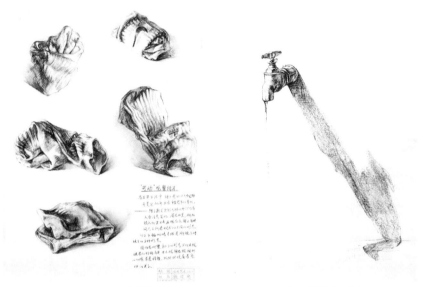

图 2-126　物象的明暗变化与组织 1　　　图 2-127　物象的明暗变化与组织 2

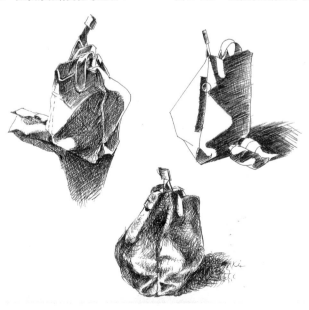

图 2-128　物象的明暗变化与组织 3

图 2-129 静物写生

2.选择深浅两类物象，分两组用射灯照射，观察其受光与背光两个部分的色调变化。

(2) 明暗素描的步骤与技术

明暗素描造型参照光线照射物体一般的明暗变化规律，以及通过工具纸张的性能、笔触的组织、操作方法等在平面纸上塑造物象的形象。从单一的塑造技术角度来说，明暗造型仅仅是围绕表达对象立体感、空间感、光感、质感而展开的。其作画步骤为：先轮廓，后大体明暗，再深入，最后调整。（图 2-130 至图 2-134）

● **工具、纸张**

明暗素描与线描是两种截然不同的表现样式，但工具却大致相近，有铅笔、炭笔、炭精条、木炭条等。另外，还有些特殊性能的工具：

擦笔，由宣纸卷成，然后用小刀削成笔尖状，也有现成的，其纸卷得紧，与自制的手感不一样。擦笔一般用于质感局部与反光的表现，擦的过程中可轻可重，重擦、轻擦笔触的颜色会略有变化，重擦会产生透明感。

擦布，一般是生活中废旧的棉质软布，其一般用于减弱笔触、统一色调，或用于反光的表现，或用于空间表现的"推远"，或用于清除画面上的橡皮屑。在用擦布的过程中，因把"笔触之间的空隙"擦没和笔触痕迹的减弱，形成与没擦的笔触肌理上的对比，并成为一种表现语言。餐巾纸也能替代擦布，其擦出的感觉比布紧一点。另外餐巾纸还有"吸淡"画面"深度"的功能，能起调节画面深浅的作用。

橡皮（专用的绘图橡皮和橡皮泥等），一般用于修改，也有表现对象的功能，其主要用于提亮局部的光感、人物亮部的头发的高光、局部的反光等。橡皮的技术有擦、吸、粘（橡皮泥粘的性能特别强），其动作的轻重要在实践中反复练习才能把握。另外，擦细小的局部，要把橡皮削尖才能进行。

小刀，一般用来刮出高光。白色粉笔，一般用在有色纸上表现物象的

图 2-130　用木炭条画的场景素描

亮部。

在纸张中，铅画纸属专门的素描纸，有很多品牌，其中纸质紧的适合画中长期作业。水粉、水彩纸表面纹理似网格一般，能处理出特殊的肌理效果。新闻纸、宣纸、毛边纸，适用于炭笔、灰精条、木炭条制作和短期的明暗作业。彩色卡纸适合于炭笔与白色粉笔制作。还有些非专业性用纸也能用于明暗素描，如包装纸、牛皮纸，等等。

● 笔触的组织与处理

明暗素描是通过不同的笔触变化来组织对象体面的转折，来塑造立体物象的立体感、空间感、质感。素描的笔触一般是由炭笔、钢笔、铅笔等"排线"成为笔触，也有通过特殊的布擦、手"腻"再加排线产生变化。

"排线"有"光""毛"两部分。"光"是笔触线"身"的一边，"毛"是笔触线"头"的一边。"光"的部分实而强，"毛"的部分虚而弱。"光"一般与方的转折相结合，"毛"一般与圆的转折相结合。笔触又分硬铅排线、软铅排线、短排线、长排线。排线一般以顺手的斜排线为主，也有竖排线、横排线。使用炭精条、木炭条等不用排线制作，一般可以将笔横躺，利用笔"身"按提动作，拉出表现体面的深浅笔触；通过笔的笔尖、笔腹、笔身扭动，拖出转折的强弱变化。

● 经验提示

笔触由手的提按、运动的快慢丰富其变化，不同的笔触有不同的感觉。掌握不同的笔触是使用对比手段的前提，对比就是组织。笔触组织分强对比和弱对比，一般强对比易拉前，弱对比易推后，由此为空间感、立体感服务。

● 质感的表现

　　质感的表现是塑造的重要内容，也是笔触的具体任务，画面上产生材质的感觉仍然是由素描的笔触技术制造的幻觉。质感一般是由笔触的对比、物象光泽的处理、外轮廓的提示而产生的。笔触是通过模拟对象的表面肌理，再由笔触线条的紧松、深浅、编织变化及相互对比并结合轮廓信号产生质感。外轮廓是物象的主要信息处，能点明对象是什么。光泽是物象质感的表现，不同的物象，光泽的表现会不一样，尤其是生命物体，光泽的表现反映了质的变化。由此，光泽的强弱处理是表现质感性质的手段。

● 作画步骤

　　正确的作画步骤是造型过程中很重要的环节（作画与观察密不可分，但在此省略）。明暗素描步骤为：

　　1. 起稿：用软铅笔轻轻地画出对象大体轮廓和内结构位置的辅助线，然后画明暗交界线。

　　2. 大体明暗：轮廓完成后用软铅笔斜排线铺大体明暗，排线要轻而松（只能画对象的三分深度，留出逐步加深的余地）。铺完大体明暗，用棉布轻擦笔触，便于深入。

　　3. 深入：深入过程要遵循先前再后，先主后次，先暗部后亮部的作画秩序。时刻提醒相互比较，用对比手段处理各种关系。

　　4. 调整：结束前要留出一定的时间进行调整，调整前一般退远几步看画面整体关系，哪些地方应该减弱或加强，作出判断后一气呵成。

图2-132　灰笔素描1

图2-133　灰笔素描2

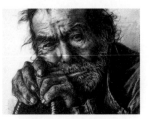

图2-134　灰笔素描3

图2-131　铅笔素描

教案：超写实

人物、器物写真训练。超写实地表现物象，可培养细致的观察力，提高细心感受对象及与画面交流的能力。通过对质感的追求、对工具材料特性的研究，来提高细腻地描写对象的表现能力。（图2-134、图2-135）

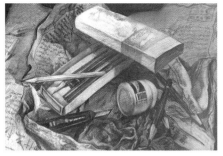

图2-135　器物写真1

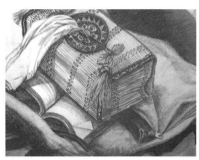

图2-136　器物写真2

（3）感受生活中的明暗现象

画室中为塑造服务的明暗形象，是依据事物常态明暗即光线由上而下照射物象的"明暗"来设计的，因此画室中所看到的对象的明暗变化无法囊括生活中无穷变化的明暗现象。明暗形象是指生活中由各种性质、位置的光线，照射在不同对象身上所产生的明暗形象，其中也指那些光源自身与背景形成的明暗形象。如月光下的明暗形象、脚下的明暗形象、夜晚摩托车的形象（摩托车亮灯时的形象）、商场酒店那种多光源的明暗形象。生活中那些特殊的明暗现象，其变化规律也不一样、造成的感觉也不一样，为此必须走出教室才能感受到生活中千变万化的明暗内容。生活中种种明暗变化是启发我们变化物象的明暗关系、产生新的明暗形象、产生新形象感觉的源泉，其与塑造为目的的明暗有区别，是观察研究的另一个方向。（图2-137至图2-169）

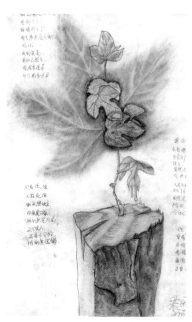

图2-137　材质表现探索1

图2-138　表现工具探索

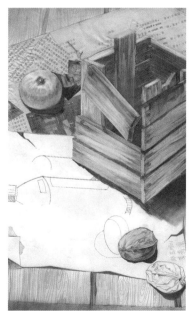

图2-139　材质表现探索2

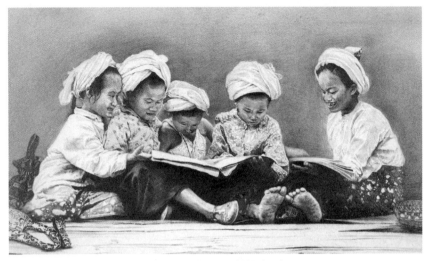

图 2-140 在阳光下的明暗形象

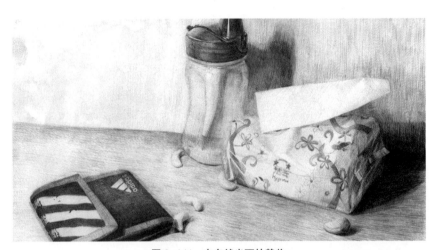

图 2-141 在自然光下的静物

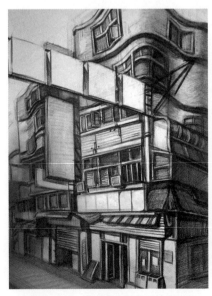
图 2-142 在室外自然光下的建筑

图 2-143 在室内自然光下的场景

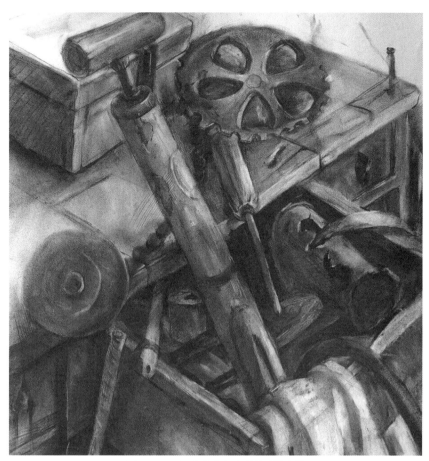

图 2-144　用木炭条与炭笔绘制的素描

● **课外练习**

要求学生用数码相机在夜间拍摄各种特殊的明暗形象,然后在课堂上发布。在发布过程中交流拍摄感受,讲解特殊形象形成的因素,并在课后举办观察展览。

● **课堂讨论题**

1. 生活中的明暗与画室中的明暗有哪些区别?
2. 夜间的明暗形象与白天的明暗形象有哪些不同之处?
3. 你看到了哪些特殊的明暗形象?

● **综合练习**

1. 几何体写生:要求在画之前分组组织几何体,每组光线自行设计,画完后相互点评。(4开纸)

2. 静物写生要求:在画之前分组组织静物,注意对象的质感对比。画完后相互交流。(4开纸)

3. 运用明暗语言表达生活中的感受。题目:《温暖》《黑夜》。

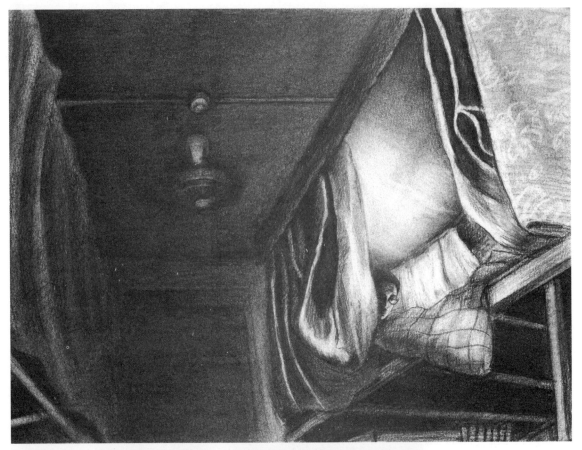

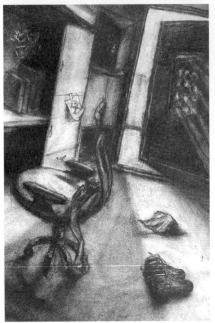

教案："有鬼"的寝室

观察生活中夜间的明暗形象变化。为了提高兴趣，有意识地把这项训练作业的名字取名为"'有鬼'的寝室"，去感受夜间特殊的光线下和白天截然不同的视觉形象，特别是有些模糊了边界的、不同物象相互交融在一起所形成的一些奇怪形象，还有它们散发出来的异样感觉。如在脚灯照射下，由下往上光线形成的反常明暗形象；由光源自身形成的形象等。通过对非常态光源引发出来的现象的关注，激发学生们的观察热情。

图 2-145 "有鬼"的寝室

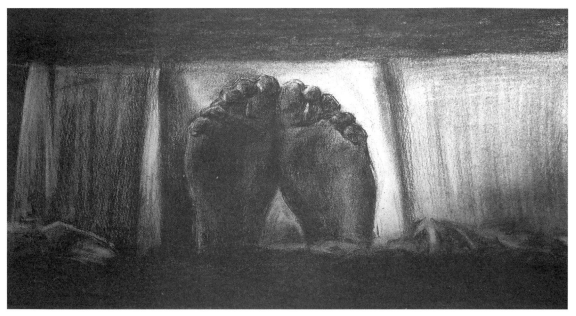

图 2-146　夜间的明暗形象 1

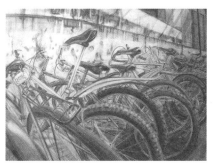

图 2-147　白天的明暗形象 1

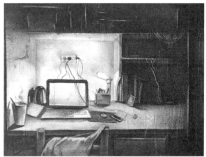

图 2-148　夜间的明暗形象 2

图 2-149　白天的明暗形象 2

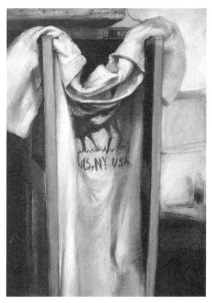

图 2-150　夜间的明暗形象 3

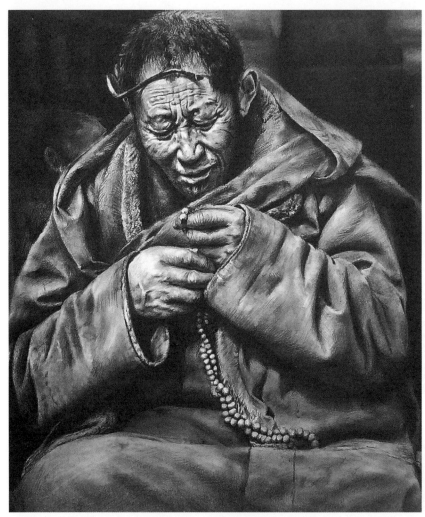

图 2-151 半身人物素描 1

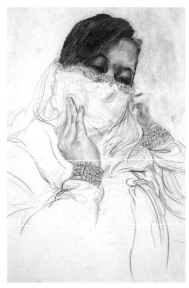

图 2-152 半身人物素描 2

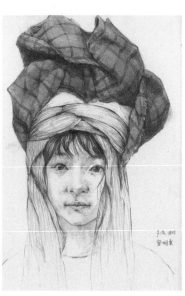

图 2-153 人物头像素描 1

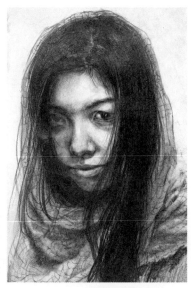

图 2-154 人物头像素描 2

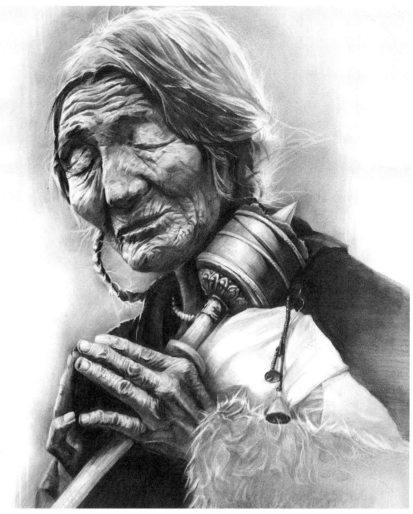

图 2-155 人物胸像素描 1

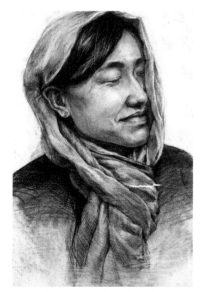

图 2-156 人物头像素描 3

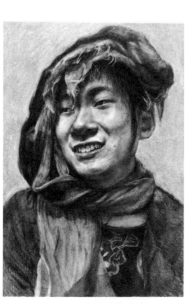

图 2-157 人物胸像素描 2

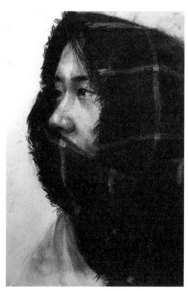

图 2-158 人物头像素描 4

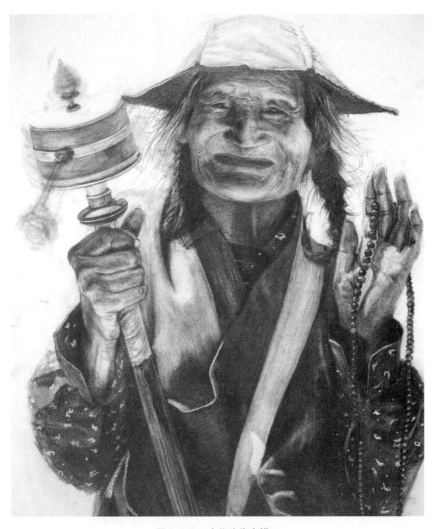

图 2-159　人物胸像素描 3

图 2-160　半身人物素描 3

图 2-161　半身人物素描 4

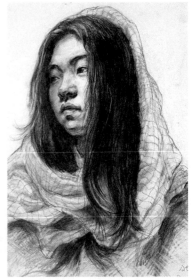

图 2-162　半身人物素描 5

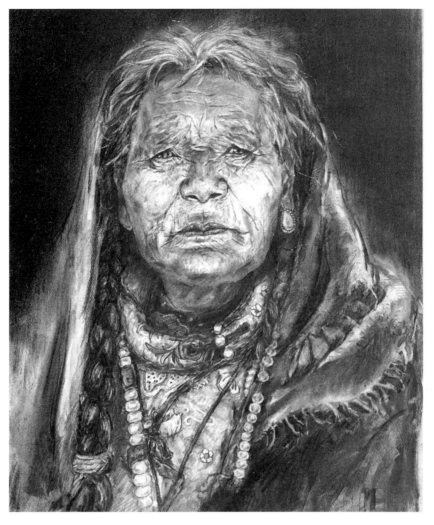

图 2-163　人物胸像素描 4

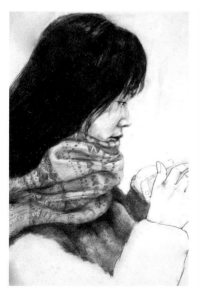

图 2-164　人物头像素描 5

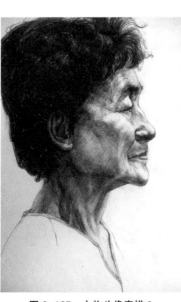

图 2-165　人物头像素描 6

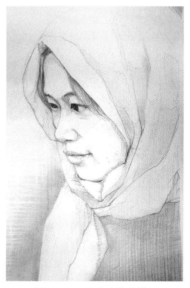

图 2-166　人物头像素描 7

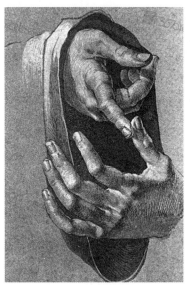
图 2-167 手的形象组织

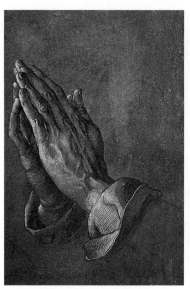
图 2-168 手的表情

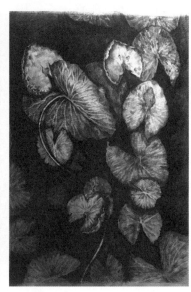
图 2-169 重复形成的美感

2.4 造型的美感训练

追求美既是设计的任务也是设计素描的任务，在设计素描训练的过程中，无论是观察、表现、想象，还是各种不同的训练都涉及美，如何来看到美的构成，如何来把美表现出来，如何创造出独具一格的美，通过设计素描训练加强对美、美感的认识，是设计素描教学的内容。

2.4.1 一般概念中的美

人天生就爱美。一个漂亮的女孩会让你眼前发亮，一束鲜花会使你心情愉快，一件得体的衣服会使你精神百倍，这是生活中人对美的反应。给人美感的对象很多，可分为人体美（以自然人体与修饰后的人物形象为范围）、自然美、艺术美（以人造物为范围）。（图 2-170 至图 2-174）

人会对生活中美的内容产生美感，但不同的对象其美的内涵不一样。人自身是审美的对象，人体美是思考的内容。当我们感受到美时还要研究美的形成因素，当我们寻觅到那些美的组织原理，对创造美的造型就打下了基础。

美一般显露在外表，它由和谐有序的、变化多样的结构与鲜艳的色彩、光滑闪亮的材质、独特的样式组成。但美不仅仅是事物的外表，它与事物的内在有着必然的联系，有些就是内在本质的反映，其中代表生命旺盛的红、光、亮尤为突出。另外，形象显示出强大力量的美也同样明显。再有喜新好奇是人的天性，有趣又是人爱美求变的取向，由此，新奇、有趣又

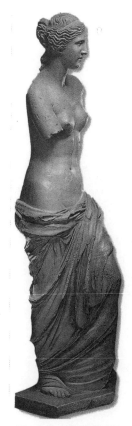
图 2-170 断臂维纳斯

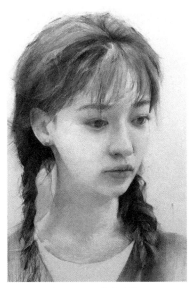
图 2-171 少女头像 1

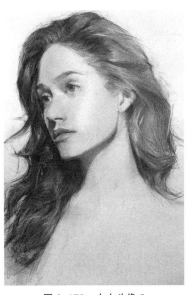
图 2-172 少女头像 2

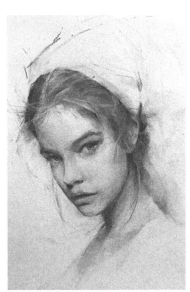
图 2-173 少女头像 3

成为美不可缺少的内容。美感是人的感受，人自身是大自然孕育出来的完美的艺术品，尤其是女性的曲线美，是人类美感的源头。如人体构架的对称、均衡，手指的重复与变化等，都天生对人的美感生发起着潜在的作用。

● **课堂讨论**

1. 谈一谈你认为美的某个对象及形成美的因素。
2. 谈谈自然美与艺术美的差别。

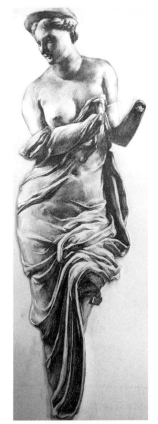
图 2-174 全身石膏像

图 2-175 笔者和视传 2012 级同学在素描课堂

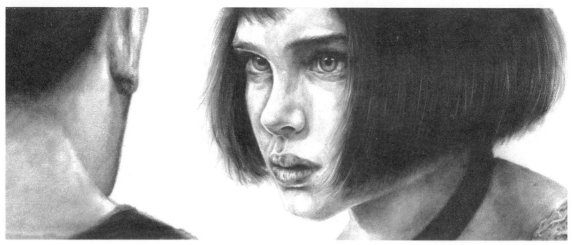

图 2-176　人物表情练习 1

2.4.2　美与情感相融合

　　美感是人的感觉，必然与人的情感相连。人最初的美感可能是来自于母亲的笑容和乳房的曲线及无形的摇篮曲，躺在母亲怀抱中的幼儿也许已有了情感与美的统一烙印。情感是人的内在，虽无形但会通过人的脸部表情、肢体动作、语言反映出来，反映程度有的明显，有的微妙。情感由人投射，生活中的风风雨雨或鸟语花香也会与情感相通，成为情感的另一种反映。不同情感的反映与美融合，美就增添了色彩。试想一双美丽的眼睛充满着泪水是否更美，更有感染力？狂风暴雨吹打着荷花、桃花、玫瑰花，这景象是否更让人生情？美还是灵魂层面上的真与善，即所谓的真善美。（图 2-176 至图 2-183）

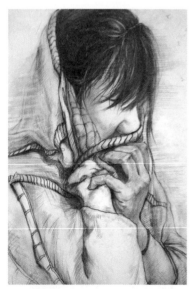

图 2-177　人物表情练习 2

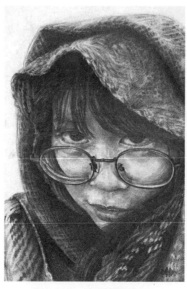

图 2-178　人物表情练习 3

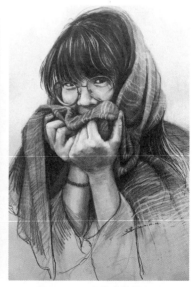

图 2-179　人物表情练习 4

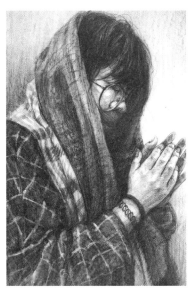 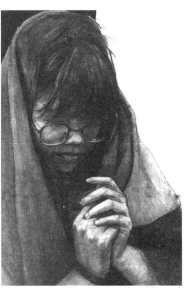 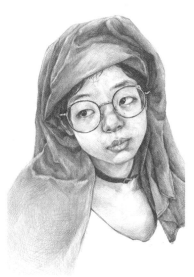

图 2-180　人物表情练习 5　　　图 2-181　人物表情练习 6　　　图 2-182　人物表情练习 7

● 课堂讨论

情感与美感在天平上，因不同的造型要求孰轻孰重会有变化。纯绘画中情感重于美感，设计艺术中美感重于情感。因此，情感与美感在融合过程中的比例往往不同。

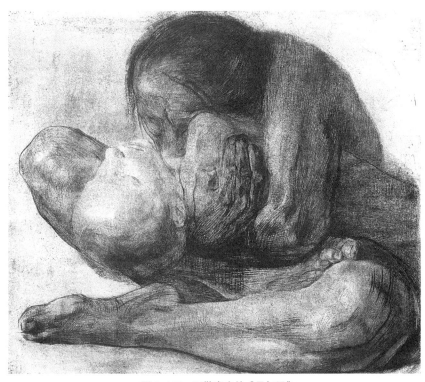

图 2-183　珂勒惠支的《母与子》

2.4.3 设计素描中的形式美

设计素描因自身的特殊性形成了独自的形式美,即由明暗素描、线描形式的黑、白、灰与点、线、面构成画面既变化又和谐的效果。因素描无色彩材料,故黑、白、灰(明暗素描中的黑、白、灰包含着明暗色调)和点、线、面是构成形式美的主要材料。黑、白、灰单一地看构成了画面明度变化,不同的明度各自有边界,也就是形状。种种不同的形状概括到极限就是点、线、面,因此黑、白、灰与点、线、面是有机的统一体。(图 2-184 至图 2-191)

一般深浅色调是由对象的固有色决定的,深浅变化的边缘就是物象的轮廓。而由光线照射造成明暗关系的深浅变化则改变了物象固有色的深浅界线,深浅变化的边缘是暗部形象的轮廓与亮部形象的轮廓。因此,怎样的物象决定怎样的点、线、面,不同的明暗关系又形成了新的点、线、面。

点、线、面是三类形状。"点"指占画面相对小的形状;"面"指占画面相对大的形状;"线"指画面中细长条的形状,线的扩大会成为面,线的缩短会变为点。点有各种各样的点,线有各种各样的线,面有各种各样的面。

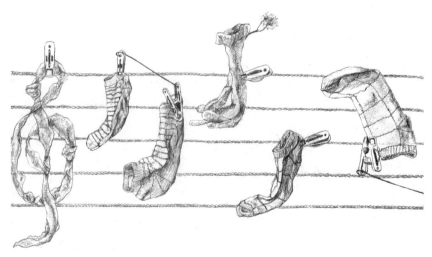

图 2-184　画面的形式美训练

图 2-185　画面背后的形式趣味 1

图 2-186　画面背后的形式趣味 2

图 2-187　画面背后的形式趣味 3

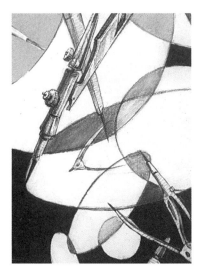 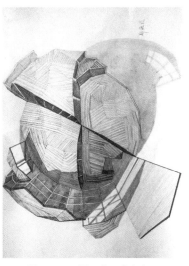 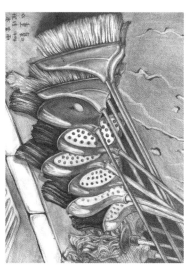

图 2-188　黑、白、灰组织 1　　　　图 2-189　黑、白、灰组织 2　　　　图 2-190　重复组织

一般来说，个体的点显得集中，群体的点显得活跃；"面"大而稳重，"线"细而流动。画面以点为主还是以面为主，或是以线为主，不同的点、线、面组织会产生不同的形式效果，并通过有序地组织、均衡地经营来产生美感。有序的变化是形式美的规律，所谓有序的变化就是有自身规律的变化，或变化中有统一（图 2-192 至图 2-194）。变化中的力的均衡也是形式美的规律。

图 2-191　黑、白、灰组织 3

2.4.4 设计素描中的个性美

画者不受他人的影响,自由地去组织点、线、面,使画面产生个性。所谓个性就是与众不同,凭自己的审美趣味去构架画面形象,去探索各种点、线、面和黑、白、灰的组织,等待新的形象产生,直至创造出崭新的形象。

点、线、面和黑、白、灰及与它们相融的内容要通过怎样组织才能产生美感?爱美的心态、求美的意识促使人们不断地寻觅美的规律。

● 综合练习

1. 用相机拍摄美的形象 10 张,并用文字注明美的成因。
2. 用线描或素描形式画一幅注重形式美的画面。题目《雪》《MM的包》。
注:题目可以自定。

图 2-192 变化与统一 1

图 2-193 变化与统一 2

图 2-194 变化与统一 3

第3章　设计素描中的语言能力训练

本章内容属于设计素描训练的第二阶段，其造型以传达为目的，以提高形象思维能力为任务。在训练过程中注重观察生活、感受生活，从生活中去感悟情、感悟美，去吸收形象语言的词汇。另外，还要展开想象的翅膀去创造新的词汇，学会用各种方法去"锤字炼句"，提高将形象语言讲得生动的能力。作为一个未来的设计师，你设计的任何东西，其中传达的生命力是最为重要的部分。

3.1　学会用形象语言说话

设计素描是形象语言研究的载体，又是形象语言的一种外在形式。通过设计素描训练，可以认识形象语言，研究形象语言。

3.1.1　形象语言的特点

语言是交流的工具。文字语言和形象语言是人类在实践中创造出来的两种语言形态，它们在传达交流的过程中有着各自的特点与局限性。所谓形象语言就是通过具体可识别的形象的变化与组织来传达信息，它与文字语言相比显得直接、明确、具体化。形象语言的形式各种各样，我们所研究的属造型艺术类，它是通过工具材料与具体的制作手段塑造出来的形象，不同手段塑造出来的形象各具特色。造型艺术属静态艺术，其中，动画属特殊的部分。所谓静态艺术就是与舞蹈、电影、戏剧相反——不会动的艺术，它以表现形象变化的瞬间为特征。其通过静止的形象变化来产生语言，达到传达、交流的目的，由此形成许多特点（图 3-1 至图 3-7）。

（1）形象性

造型范围内的形象性是形象语言与文字语言相比最大的特点，但对应于不同的画种，形象的具体表现还是有区别的，叙述方式也不一样。相对于写实油画，素描是参照生活原形进行语言组织，非写实类绘画是由画家经过艺术加工处理的各种形象形成的语言。

（2）固态性

造型范围内的形象语言一般凝结在纸面上或其他平面材料上，插图一类还会停留在各种载体上形成固定的形态，因不同的功用，其形态的大小

图 3-1　月亮宝宝

会不一样，载体的样式也不一样，由此视觉的感受和交流的方式也不一样，这是与动态类艺术相比很不一样的地方。

（3）可变性

造型范围内的形象语言可以按照作者的意志任意改变生活中的形象或创造出生活中没有的形象，可以反常规、不科学地设计形象。在纸面上只要有想象力，就无所不能。

（4）趣味性

趣味属美的范围，任何艺术都追求趣味性。造型范围内的形象语言因自身的各种因素造成与生活中相对应物象拉开了距离，形成了形象语言特殊的趣味性，让人玩味。那些幽默诙谐的更让人愉悦。

图 3-2　孤独

图 3-3　旅游节

图 3-4　早晨

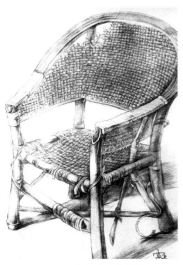
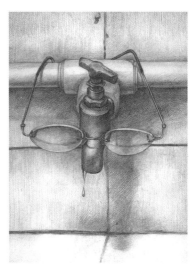

图 3-5　爷爷坐过的藤椅　　　　图 3-6　一起飞　　　　图 3-7　眼镜的故事

3.1.2　形象语言的局限性与特殊性

静态形象语言仅以形象瞬间的变化来发挥语言功能，无法用动态变化、声音变化、时间变化来表现运动、声音、时间的动态性，更无法去表现无形的内容——重量、声音、气味、温度等，仅是由形象通过眼睛达到交流的目的，因而有许多局限性。但这局限性加上不同画种的局限性并未变得苍白无力，却使它转化为种种特殊性。（图 3-8 至图 3-17）

（1）间接性

造型范围内的形象语言因其局限性，无法表现无形的内容，只能通过间接的手段，借助相关联的内容形象进行间接的表达，并成为其特殊性。

（2）诱导性

造型范围内的形象语言因其局限性，无法完整全面地表达内容，需通过画中形象的诱导来连接内容。如线描无法表现黑夜只能通过灯、月亮（镰刀状的月亮）的形象来点明。

（3）联想性

造型范围内的形象语言因其空间的局限性，无法把无穷的内容放在有限的空间中，必须通过画中的形象来激发人的联想来扩展或弥补内容。

（4）个体性

造型范围内的形象语言因其由不同的画者来制作，必然带着个人色彩，形成了形象差异的局限性，也因不相同而造成了个性美。

（5）想象性

造型范围内的形象语言可以充分发挥人的想象力，想怎么样就能怎么样，在想象的天空中自由翱翔。

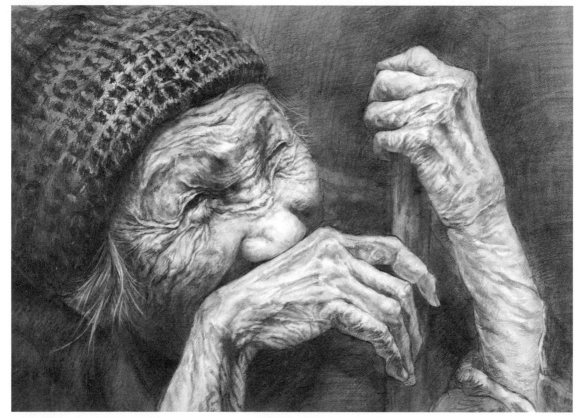

图 3-8 思念

图 3-9 中秋月

图 3-10 江南雨

图 3-11 荷塘采莲

●**综合练习**

到超市、商场调研观察形象语言情况,用相机拍摄优秀的广告、包装上的形象语言,再用文字写一份报告书,然后在课堂上发布交流。

图 3-12 教室一角

图 3-13 宿舍记录

图 3-14 中秋默写

图 3-15 家乡
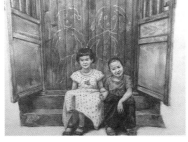
图 3-16 弟、妹
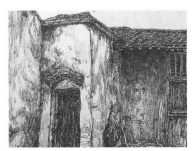
图 3-17 后院

3.2 生活是形象语言的源泉

3.2.1 千变万化的生活

生活中人与自然、人与社会、人与人发生着各种各样的关系，又产生着各种各样的变化。大自然给人各种各样恩施，又给人各种各样的威胁；社会是人的大家庭，它们和谐又矛盾；人与人关系最为复杂，爱人、朋友、同事、亲戚、上级、下级、敌人、陌生人，等等，相互之间既有帮助，也有斗争；人的内心又最为复杂，有真心实意，有虚情假意。种种内容及内容的种种变化叙述着各种各样的故事，它们是语言的源泉。（图 3-18 至图 3-23）

（1）观察生活

眼前的生活丰富多彩，但我们不去注意它，就会"烟消云散"。有目的地去注意生活中的事物，注意事物的变化，就能看到生活中那些生动感人的事物形象是怎样形成的，这些形象就会充分展示在眼中，看得清、看得明白。观察生活就是为了捕捉生动感人的形象，把这些形象牢牢地印刻在脑海中，为用形象语言说话服务。

（2）体验生活

生活中的许多内容是有深度的，光凭眼睛看只能停留在表层，看不到深处丰富的变化。所谓体验生活，就是通过对某个生活内容作深入观察——用较长的时间去观察研究，用其他感官接收相关的信息，自身融入其中，来亲自品味生活中的奥妙，领会微妙之处与形象的关系，为用形象语言说出有意义、有深度的话打下基础。

(3) 间接生活

生活对于个人来说有一个生活的范围，一个活动空间。体验生活是挖掘语言的深度，间接生活是为了了解不熟悉的生活。不熟悉的生活中有许多内容无法通过克服困难去熟悉，因为会受到种种限制。为了解那些生活，我们可以通过书籍、影像资料等间接的渠道来实现。如唐代生活我可以通过相关图片资料等来了解。

● 课堂讨论

1. 谈一下你的高中生活。
2. 讲一个寝室的笑话。
3. 讲一段通过媒体了解的异国趣事。

图 3-18　燕子回家

图 3-19　情系江南

图 3-20　梅花鹿

图 3-21　海底世界

图 3-22　相遇在公交车

图 3-23　宿舍日记

3.2.2 无限空间的想象

（1）意志

一张白纸对于画者来说是充满想象的空间，也可以说是实现自己意志的一种特殊的场合。意志是人的心理状态，是人内在的精神。意志在现实中化为行动，因缺少条件会遭遇到失败而成为泡影。但在一张纸上，不需要科学的依据，无论上天还是入地，只要敢于想，画面上就"能实现"。我想怎样就能怎样，意志触动了想象。

（2）幻想

幻想以社会或个人的理想、愿望为依据，对没有实现的事物进行想象。这种想象可以依据科学推理，也可以没有任何障碍地飞翔。

（3）瞎想

瞎想属胡思乱想，它是受某种刺激而引发的，具有发散性、跳跃性、不连贯性。这种想象容易爆发灵感。

（4）梦想

做梦是人的生理现象，在睡梦中大脑并没有停止活动，各种梦境会在大脑中冒出来。梦和现实生活有联系，但大多是有距离的。当人们回想起梦中的情境，都会感受到另一个世界的新奇。这种想象平时刻意去想是想不出来的。梦想一般是指不切实际的白日梦，或晕乎乎地乱想，似梦非梦，偶尔也会生发奇思妙想。

● 小知识

人是善于想象，善于创造的。想象是人的创造性表现，想象又是一种在脑海里对向往的追求，想象还是有意识地编织美丽的梦。想象状态还有猜想、臆想、联想、顺向性想象、逆向性想象，它是人生活的一部分，也是形象语言的来源之一。

● 综合练习

1. 用速写或相机记录寝室的趣事。要求 A4 纸速写 5 张或照片 10 张。
2. 利用星期天到食堂体验生活。要求用 8 开纸画一幅你的感受。
3. 画一幅梦中的情景。（4 开纸）

作业示范：（图 3-24 至图 3-33）

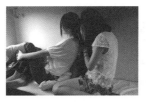

图 3-24 生活中所见

图 3-25 公交车所见

图 3-26 小巷一角

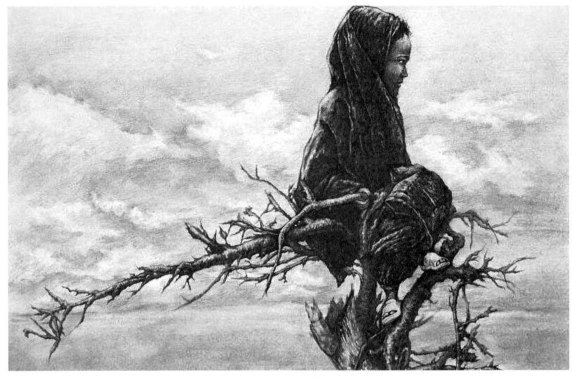

图 3-27　爬上树的女孩

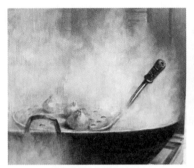

图 3-28　厨房一角

图 3-29　江南春色

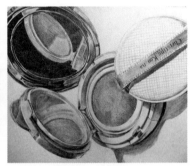

图 3-30　心爱之物

图 3-31　仰望教室

图 3-32　冬日阳光

图 3-33　转弯小心

3.3 形象语言的反复推敲

生活中有各种形象需通过提炼才能成为生动的形象语言，筛选出典型的形象及重新组织形象就是形成形象语言的重要环节。

3.3.1 形象语言的典型性

所谓典型是指具有代表性的人物与事件，它们的表现明确易识别，既用概括的手段表现出人的某种社会特征，又具有鲜明的个性。具体又分典型人物、典型道具、典型环境。（图 3-34 至图 3-37）

（1）典型人物

社会分工与社会矛盾以及不同的性格造成生活中有各式人物，每种人物各自有不同的表现形成特征。人的外在表现是形象特征的主要部分，它由服装、发式、行为举止及表情组成。如医生身穿白色工作服、头戴白色工作帽，举止文静、态度严肃；菜场营业员身穿围裙戴袖套，举止活泼、表情快乐。人物的内在也会通过外表间接地表现出来，如懒惰的人衣服脏、胡子长。所谓典型人物就是人物的表现具有明确的某种社会关系。

（2）典型道具

道具是指人使用的工具、生活用具。工具是指与工作相关的用具，不同工作岗位使用不同的工具。生活用具是指与生活相关的用具，不同的生活层次、不同的地区、民族、不同喜好的人会使用不同的生活用具。不同的人物用具会不一样，不一样的用具也反映了不同的人物。

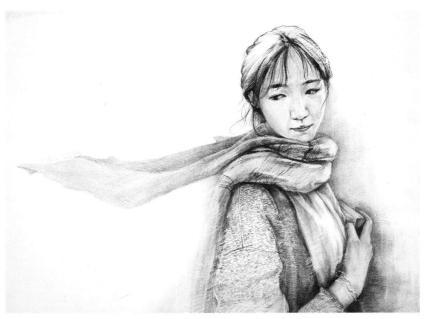

图 3-34 一阵秋风

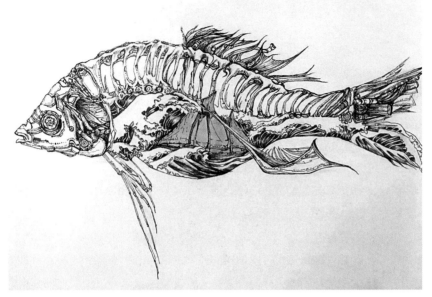

图 3-35 鱼的故事

● 小知识

　　生活中的用具由不同的功用形成不同的性质，从心理到视觉给人的感受不一样，它也是塑造人物必不可少的内容。所谓典型道具就是能间接反映人的社会关系的用具。

　　(3) 典型环境

　　环境是指人的活动场所，即工作、生活、娱乐场所及事件发生地。环境是促使事物变化的因素之一，事物变化与环境的联系有一定的规律，不同的环境因素会让相同事物产生不同的变化。所谓典型环境就是事物的变化与相应的环境有着必然的联系。

● 经验提示

　　形象语言典型性的价值在于其明确性并作用于交流，一句清晰易懂的话，将在交流中畅通无阻地产生效应。

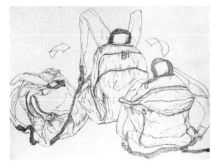

图 3-36 对书包的情感投射 1

图 3-37 对书包的情感投射 2

3.3.2 形象语言的写实组合

以现实生活为范本，进行形象语言组织称为写实组合。如实地照搬生活中的客观形象，形象语言具有真实性；以生活中形象变化的规律为依据，形象语言具有合理性。

（1）真实性

真实性是指形象语言中描绘的形象变化与客观形象相一致。真实性由事物外在变化的各种关系及细节组成，需要细致入微的观察以及相应的表现技巧才能把真实性再现出来。因而，写实组合的真实性具体表现在对丰富的细节的组织。因艺术手段的局限性，真实性不等于一模一样，如素描无法表现对象颜色，但可以描摹对象的轮廓结构、明暗色调，细腻写实的素描，具有相当的真实感。

图 3-38　夸张组合训练 1

（2）合理性

合理性是指形象语言中，描绘的形象变化与现实生活中的形象变化规律相一致。作为形象语言写实组合，虽然有时无法全部生活化，但必须符合生活规律。

3.3.3 形象语言的夸张组合

图 3-39　夸张组合训练 2

形象语言中使用夸张的手段，是人类在数千年交流中逐渐形成的。形象语言在表达感受时有许多局限性，不得不通过各种手段来把感受传达出来，夸张是其中之一。（图 3-38 至图 3-47）

（1）倾向性

倾向性在此是指事物形态偏向某一方面，夸张其倾向性是形象语言中进行形象处理的一种手段。一般以通过体量扩大与缩小、数量的增多或减少、形状的明确化、材质的强烈化来达到强调倾向性，即所谓"过头"。

（2）合情不合理

合情不合理是形象语言常用的处理手段，也属夸张的范围。一般通过添加、错位、嫁接、外表的转换等方法进行不合事理的形象组合，来达到符合情理。所谓"添加"就是增加事物自身的数量或内容，由此产生语言；所谓"错位"就是改变物象在生活中的空间位置，由此产生语言；所谓"嫁接"就是把一物象的内容嫁接到另外某个形象上，由此产生语言。

● 综合练习

1. 塑造典型形象题目：《高中生》《总经理》《母亲》。（A4 纸 3 张）
2. 典型环境练习：《考前生活》。（8 开纸）
3. 用夸张的手段画一幅《拥挤的电梯》。

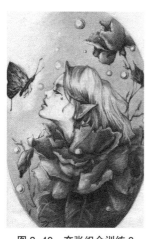

图 3-40　夸张组合训练 3

图 3-41 动漫草图

图 3-42 插画草图 1

图 3-43 插画草图 2

图 3-44 默写小女孩

图 3-45 梦幻 1

图 3-46 梦幻 2

图 3-47 梦幻 3

3.4 形象语言的进一步升华

3.4.1 形象语言中的观众意识与"空间"设计

形象语言必然与人有关系，只有通过人的阅读才能产生交流价值。形象语言的传达方式不全是直白表达，而会留有空间让观众参与，采用艺术间接的诱导，由观众的联想来完成形象语言的全部。由此，观众的再创造成为形象语言的一个内容，这是向深度探索的一个方面。

（1）虚实相生

以纸质载体的形象语言在观众眼前展示一个有限的空间、一个形象的容器。这个空间如生活中的窗，展示着窗外的形象又遮挡着窗外的形象，被遮挡的内容需要人凭记忆去想象，去将形象补充"完整"。见到窗外被遮挡的半身人像，不会说见到半个人，因而在交流过程中观众会由那些形象而延伸出内容，这些内容又必然是由那些形象诱导出来的。这些也是人的联想能力的作用，由某个形象激发人的经验，大脑中相应的形象就会跳跃出来，从而来感知形象语言的画外之音。由此，画内为实、画外为虚，由画内"连接"到画外，虚实相生。有意把观众的联想因素作为形象语言的一部分，无意中扩大了画面的空间。（图3-48至图3-52）

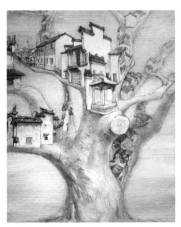

图3-48　像鸟一样安家

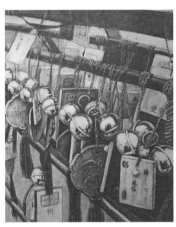

图3-49　祝福

图3-50　我的小包

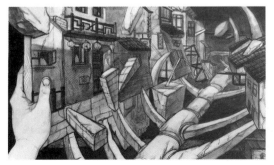

图3-51　古老的运河

图3-52　有趣的联想

● 经验提示

因为观众天性喜欢猜测、联想，所以在形象语言交流中猜测、联想本身就是交流的一种方式。有意留下想象的空间或设计联想的机制，让观众的想象得到充分发挥。在构图一节中已提到画面的切割造成联想，在此再次提醒。另外，画内形象相互遮挡也是引发想象的机制，但遮挡必须注意要露出一点易识别的形象内容（图3-53至图3-56），如门上的锁就是门的一个局部，由它能联想到门。

（2）空间性

一般来说，画面的空间是相对的，小画面不一定空间小，大画面不一定空间大。空间的大小是由被画的内容来决定的：小画面可画一座山，大画面却只画一枝梅。而画面中想象的空间是由画面中的形象激发出来

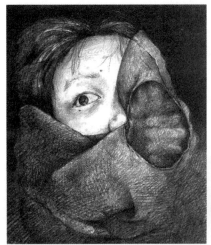

图3-53　遮挡练习1

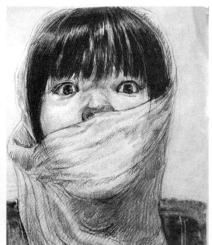

图3-54　遮挡练习2

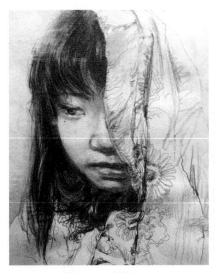

图3-55　遮挡练习3

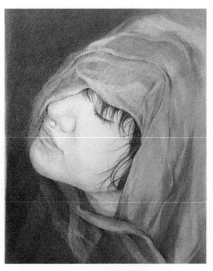

图3-56　遮挡练习4

的，想象无边无际，因人（观众）而异。比如，画面中有一只准备捕鼠的猫，不同的人凭不同的经验去联想鼠的方位，猫见到了老鼠的身影还是嗅到了气味？抑或是听到了声音？由此诱导观众去想象，并沿着设计的思路达到一致的目的，从而产生共鸣。因此，画中的形象设计须精心推敲，是很见功力的。

● 经验提示

容易激发出想象的形象，一般处于非常态。如网吧中的一只书包，会让人联想到迷恋网络的学生。另外，形象处于情节变化过程中的一端或中间，由起因会想到结果，由结果想到起因，或由中间想到两头。

3.4.2　形象语言中的趣味性与把玩性设计

形象语言必须借助媒体才能与人发生关系，它不仅是在一般概念中的纸上，从设计的角度，它还会在各种媒体上与人交流，因媒体的不同，交流方式也不一样。有意地利用媒体特点，让其具有趣味性、把玩性，让形象语言更具艺术性。（图 3-57 至图 3-66）

（1）趣味性

人追求生活有滋有味，说话也有风趣，形象语言更讲究趣味性。趣味首先主要由形象机智、巧妙、幽默地组织产生，其次是结合媒体特点进行机智有趣的设计，让语言产生趣味。所谓趣味一般解释为：使人愉快地感到有意思、有吸引力。趣味分机趣、谐趣、意趣。"机趣"就是匠心巧运，构思精妙，别出心裁；"谐趣"就是幽默夸张、滑稽搞笑、诙谐风趣；"意趣"就是违反事理，却合情理，因合情理则可通，因反事理则出奇，奇而合情则有趣。这种趣就是一种意趣，因意念上产生奇妙而生趣。

（2）把玩性

所谓"把玩性"一般指可以被手、眼反复玩赏的性质。手参与到欣赏活动中，拿近推远、颠倒翻动，由此可见把玩的对象内容丰富。用于商业推销行为的形象语言不仅体现为平面广告，还可用于商品自身的气氛渲染。因此，形象语言要有机地与商品的结构形成设计的统一体，让受众在使用的过程中与形象语言产生交流并产生兴趣。如传统中共用形连体童子，再如俄罗斯玩具套娃（它是一个套一个，共套五六个），打开一个又一个,每个表情都不一样,一次又一次地打开,让人不断地惊喜。学生做的故事手套，手套上画的形象在手指的变动下产生语言的变化。

形象语言对于设计工作者来讲是研究的对象、使用的工具，因此，设计者必须对其具备一定的认识深度、掌握程度和经验积累。为此，对形象语言的研究和把握应该从设计素描课开始。

● 综合练习

1. 空间性与虚实性设计练习：题目《找东西》《抓小偷》。

2. 将火柴盒作为载体，巧妙利用其结构特点进行语言设计。要求画 5 个火柴盒子。

3. 通过特殊书的结构（三本相连），巧妙利用其灵活翻动的特点进行语言设计。

图 3-57　好玩的猜测

图 3-58　梦中加油站

图 3-59　"能动"连环画

图 3-60 少女与蝴蝶

图 3-61 梦中游

图 3-62 影与形相拥

图 3-63 讲话练习 1

图 3-64 讲话练习 2

图 3-65　用素描语言讲故事 1

图 3-66　用素描语言讲故事 2

教案: "我要回家"语言训练

在节日前思乡、想妈的学生,急切回家的心情如何用形象语言表达出来?首先通过集体讨论,然后再通过学习前人的经验,翻阅大量的资料,学会用夸张的手段,用逆向思维的方法去合情不合理地组织形象,来琢磨形象语言的表达。如打破时空、比例、结构关系、行为规范等特殊的反规律形象去组织、去感受形象语言的魅力与夸张的巧妙之处。(图3-67至图3-73)

图3-67 我要回家1

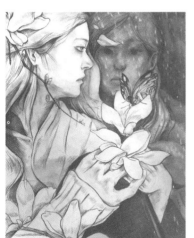

图3-68 我要回家2

图3-69 我要回家3

图3-70 我要回家4

图3-71 我要回家5

图3-72 我要回家6

图3-73 我要回家7

教案：衣服的情态组织

人人都有衣服，选择有表现力的衣服作为写生的对象。衣服穿在人身上有人的影子，通过对衣服的摆布产生各种姿态，直至情绪产生。在摆布过程中，分组相互观摩学习，自由组织被画的衣服，由此感受不同的衣服姿态与不同的情感表现。（图3-74 至图 3-80）

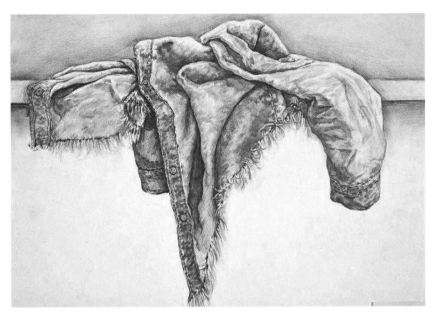

图 3-74　衣服的情态组织 1

图 3-75　衣服的情态组织 2

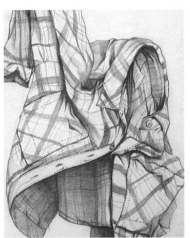

图 3-76　衣服的情态组织 3

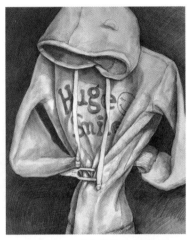

图 3-77　衣服的情态组织 4

图 3-78　衣服的情态组织 5

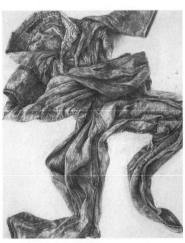

图 3-79　衣服的情态组织 6

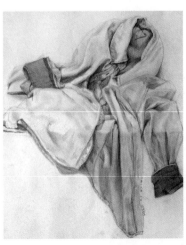

图 3-80　衣服的情态组织 7

第4章 创新能力的培养

本章属于设计素描训练的第三阶段,其造型训练以创新为目的,以培养创新意识及创新能力为任务。在训练的过程中学习借鉴前人创新作品及创新思维方法,尝试打破原有的条条框框,体验创新带来的兴奋及碰到问题时的困惑和成功后的喜悦,在探索与磨炼中变得更聪明、更有进取心。创新必然超越画的范围,须拓展思路,摸索新的可能性。

4.1 培养创新意识

4.1.1 创新思维与课题设计

培养有创新意识的设计人才是设计院校的任务,课程中融合创新思维训练,尝试用各种手段进行创新实践是完成该任务的具体措施。设计素描自身就有创新行为,设计素描课程应该有创新的内容。课题是围绕课程目标而设计的作业题目,创新性作业包含思考、制作两个部分。进行创造性活动,一般思考先行,只有想得出才能做得出。扩散性思维、逆向性思维是两种有效的创新思维方法。把创新思维训练与课题相结合,是设计素描课程内容的设计重点。(图4-1至图4-9、图4-40)

●小知识

扩散性思维与逆向性思维

扩散性思维是一种思维方法,其特点为:从一点出发,既无一定方向也无一定范围地任意辐射到各点进行联系和想象。逆向思维是一种反常规

图4-1 思维训练1

图4-2 思维训练2

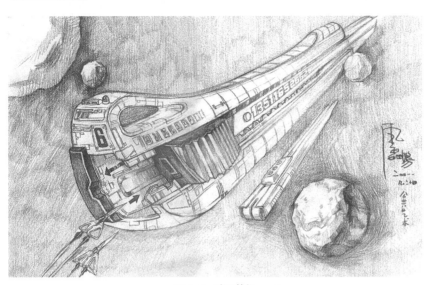

图 4-3　放飞梦想

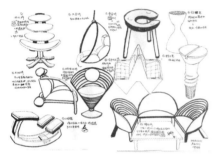

图 4-4　椅子的改良构想 1

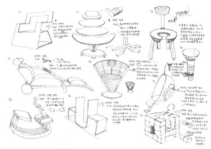

图 4-5　椅子的改良构想 2

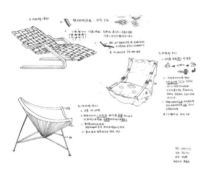

图 4-6　椅子的改良构想 3

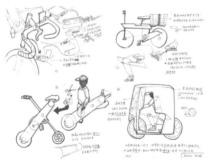

图 4-7　自行车的改良构想 1

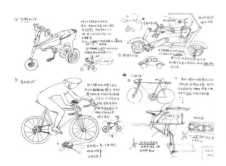

图 4-8　自行车的改良构想 2

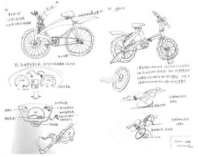

图 4-9　自行车的改良构想 3

的思维方法，这种方法的思路与处理问题的方式、方法与一般人背道而驰，因而结果能出奇制胜。

● 课堂讨论

据平时的积累举一个例子，谈谈逆向思维带来的结果。

4.1.2 学习是创新的基础

创新不是一句口号，"新"不会凭空而起。学习前人的创新经验、创新思维方法是设计素描训练的一个重要环节。学习是一种积累，把别人的经验、方法储存在自己的大脑中，化为自己的创新能量。在学习过程中了解前人的创新过程，尤其是前人不屈不挠的精神，以及对问题迎刃而解的具体办法，并通过模拟在实践中加深体会，从而真正有所收获。

4.1.3 生活是创新的动力

创新来自人的生活，来自对美好生活的追求。生活中的竞争氛围是创新的土壤，创新会在生活中滋生。生活的天地有方方面面，生活中的竞争处处都有。生活中会不断发现不完美的地方，生活中又不断地由新来取代旧。美好没有尽头，竞争却有永远，因此创新是永恒不断的。关心生活，充满创新的欲望，是人的进取心，是前进的动力。

课堂是生活的一部分，课堂学习的终极目标是为了美好生活。设计源于生活，是追求美好生活的具体行为，更是创新的行为。设计素描是为设计服务的，训练创新思维、培养创新能力正是其功能所在。（图4-10）

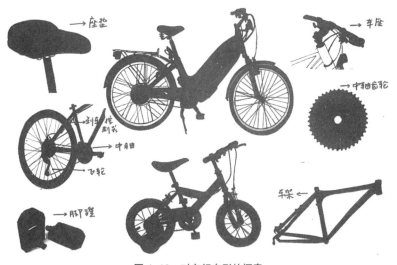

图4-10 对自行车形的探索

● **课外调研**

去博物馆参观,学习前人的创新经验。要求用速写记录古代器物造型(图 4-29 至图 4-34)。(A4 纸五张)

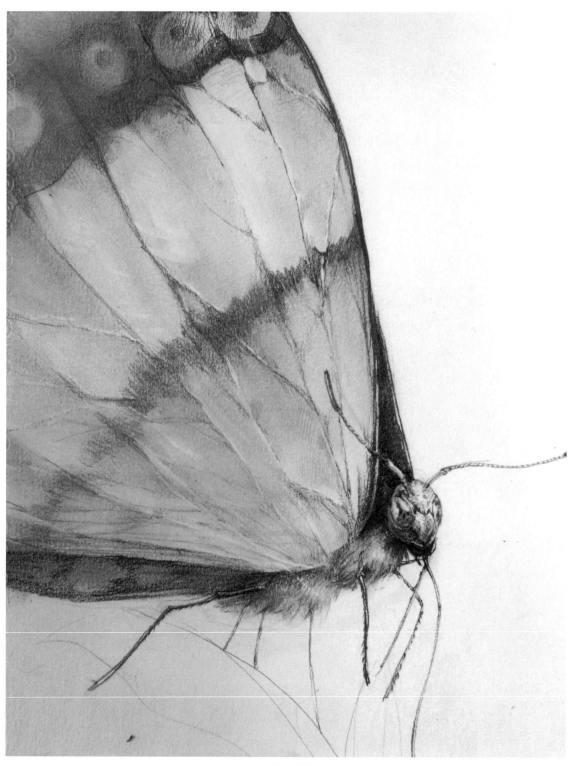

图 4-11　昆虫 1

教案：昆虫与植物观察

大自然中的昆虫是大自然孕育出来的精灵，在形态上充满各种稀奇古怪的表现，给我们造型带来了无穷的启示。要求在老师的指导下选择清晰的图片或对昆虫进行拍摄，然后进行观察，也可以借助电脑放大观看，然后进行写生，感受特殊的结构规律和造型趣味。（图4-11至图4-28）

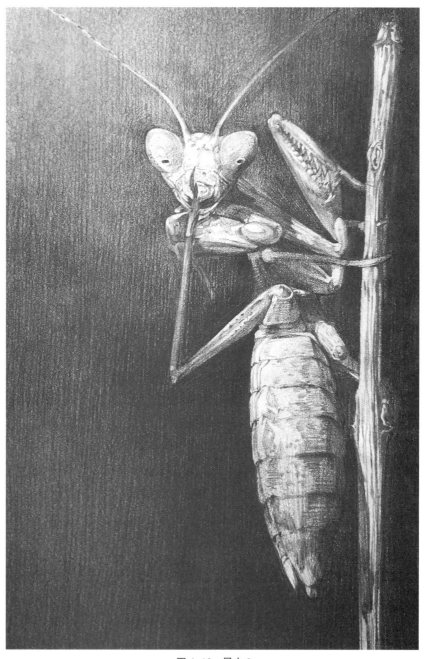

图 4-12　昆虫 2

图 4-13　昆虫 3

图 4-14　昆虫 2

图 4-15 昆虫形态变化 1

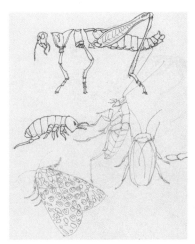

图 4-16 昆虫形态变化 2

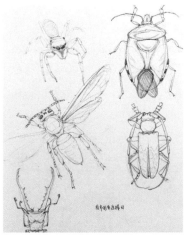

图 4-17 昆虫形态变化 3

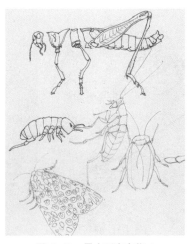

图 4-18 昆虫形态变化 4

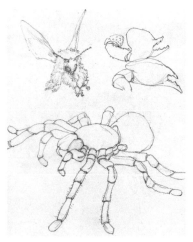

图 4-19 昆虫形态变化 5

图 4-20 昆虫形态变化 6

图 4-21 昆虫形态变化 7

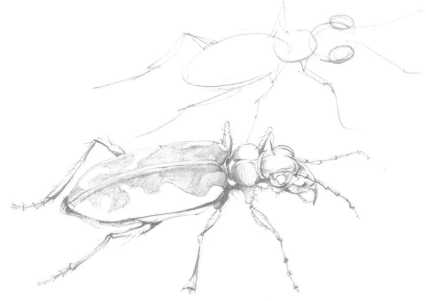

图 4-22　昆虫形态与结构 1

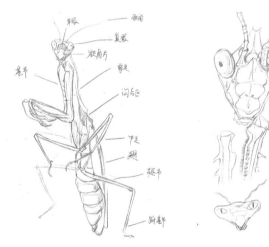

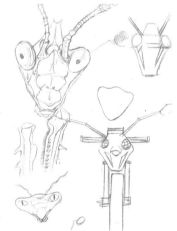

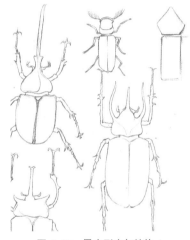

图 4-23　昆虫形态与结构 2　　　　　图 4-24　昆虫形态与结构 3　　　　　图 4-25　昆虫形态与结构 4

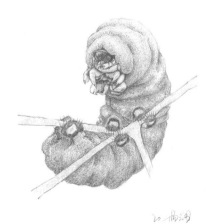

图 4-26　昆虫形态与结构 5　　　　　图 4-27　昆虫形态与结构 6　　　　　图 4-28　昆虫形态与结构 7

图 4-29　博物院器皿速写 1

图 4-30　博物院器皿速写 2

图 4-31　博物院器皿速写 3

图 4-32　博物院器皿速写 4

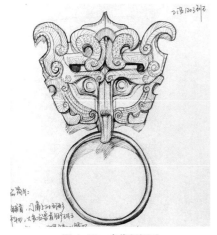

图 4-33　古代门把手

图 4-34　紫砂壶

教案：改良设计

　　自行车是人们最为熟悉的交通工具，如何依据自己的需求进行改良想象并在纸面上呈现出来？自行车改良设计不是真正意义上的设计，训练的主要目的是培养空间意识及对线性形象的想象，要求自行车有自己的结构比例及功能。另外，要注重形态构成的美感，把握画面表达的视觉效果。

　　几乎人人都有自行车，对自行车的造型及机能关系相对熟悉，在使用的过程中对其也有种种不满意，期待有新的功能为人服务。自行车是线性形象，我们可以对自行车进行改良，并把各种构思用草图或线描的方式呈现出来。（图4-35至图4-39）

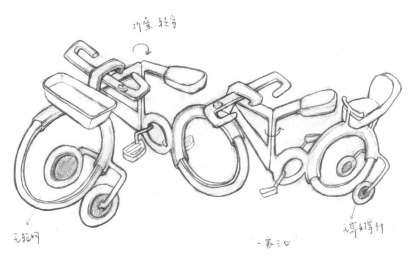

图 4-35　我的自行车 1

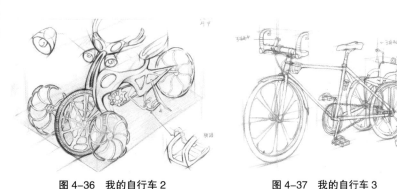

图 4-36　我的自行车 2　　　　图 4-37　我的自行车 3

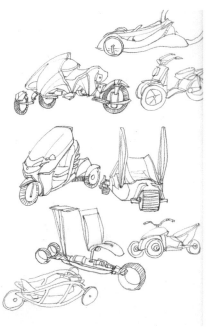

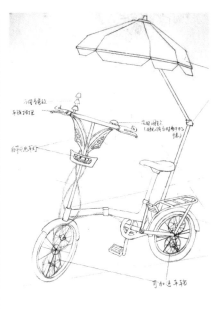

图 4-38　我的自行车 4　　　　图 4-39　我的自行车 5

图 4-40 思维训练 3

4.2 设计素描与平面设计接轨

平面设计是商品宣传设计的一部分，它的任务首先是吸引人眼球，然后是传达商品的信息。求新、好奇是人的本性，当今商品竞争日益激烈，要求商品宣传要有新意，只有这样，才能吸引眼球、留住脚步，才能立于不败之地。为此，为平面设计服务的设计素描尝试打破旧框框，在创新实践中不断地探索，为创新储备能量。

4.2.1 尝试新的语言叙述方式

图 4-41 特殊的联想

形象语言叙述方式，由前人数千年的创造形成了许多种类。其与交流对象、展示媒体、展示方式相关。如敦煌壁画因其媒体的空间大，使画面的面积变大，造成把不同时空的众多内容放置于同一画面中，观者要沿着画面导引形象的指示逐个内容地阅读交流，方能知晓全部故事的来龙去脉；手卷是另一种，它因画幅超长需卷起来存放。观看时一边打开一边卷，看完全部方知结局；连环画又是一种，它是一幅一幅连续地叙述一个完整故事。另外，独幅画仅有一个画面，只能展示一个瞬间，告诉事情的结果或起因。在许多设计中也因媒体的不同造成形象语言交流的方式不一样，感觉不一样。改变以往的语言叙述方式一定会有新意，虽然以往设计素描不涉及这方面，但尝试性地走一步，也属创新的一种探索。（图 4-41）

4.2.2 尝试新的语言组织结构

图 4-42 合情不合理

在生活中常常可以听到两句话里相同的用词因不一样的组织结构给人的感觉会不一样，趣味也不相同。形象语言也类似，相同的形象不一样的组织，传达的信息会不一样。探索形象语言的新结构就会产生新奇有趣的新形象，它是创新的一条道路（图 4-42、图 4-43）。形象语言的结构是由画面内容的设计来形成的。一般形象语言的结构形成是参照生活中客观形象的变化与画面规律来设计，是按规律来进行形象与形象不同的组合形成的写实类形象语言。但因写实类形象语言的局限性无法深入地去表达各种感受，而不得不打破规律创造新的语言结构来更好、更贴切地传达思想、情感，来给他人新的美感与趣味。如古代，龙就是通过牛头、鹿角、鹰爪、蛇身、鱼肤等组合形成一个与天斗与地斗的神灵形象，传达一种奋斗进取的精神。再如，明代朱见深画的《一团和气》巧妙地用共用形结构处理了三人一笑脸的形象及抱成一团的形态(塑造成一个圆形)，来表达一团和气。现代设计中形象语言的结构更是充满着奇思妙想，变化多端，成为创新的一条路子。

图 4-43 重新组合

4.2.3 尝试新的语言材料构架

语言材料在此指各种外在的构架形象的材料。它包括各种画种形式语言、各种图片资料、各种纸及经过加工后的特殊变化的纸、各种特殊工具表现出来的线条笔触、各种能融入画面生活中的实物及"线材""面材""点材"等。以往形象语言中的形象都有各自画种自己具体材料的框架,如素描,它有自己的纸(铅画纸)、排线的方法、专门化的工具等。尝试打破各自界限,减弱相互属性产生"炒什锦般"的新视觉,这种训练让你对材质肌理语言的认识,对笔触、手段的对比感悟得会更强烈。(图 4-44 至图 4-69)

● 经验提示

材料有自身的形、色、质,在塑造形象的过程中要巧妙利用。要注意与画面的融合,通过贴、插接、穿插等方法进行连接,通过揉、刮、撕、编织等手段加强画面的对比度。

● 课堂实践

利用不同质地的纸的颜色、明度、肌理及对纸再加工——揉、剪、撕、编织来塑造形象,感受特殊的材料语言。尝试用线性材料铅丝去塑造形象,感受通透感的特殊意味。

● 课堂讨论题

谈谈你所看到的最有新意的一件商品宣传作品。

● 综合练习

1. 调查生活中形象语言的叙述方式,用文字图片写一份报告,并谈谈自己的创新意向。
2. 打破生活中的形象变化规律,巧妙构想语言结构来表达生活中的某个感受。(8 开纸)
3. 尝试用三种以上的表现手段塑造一个形象。(4 开纸)

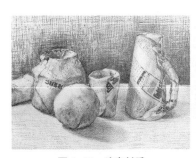
图 4-44 改变材质

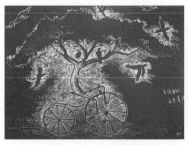
图 4-45 变化表现手段

图 4-46 对倒影的改变

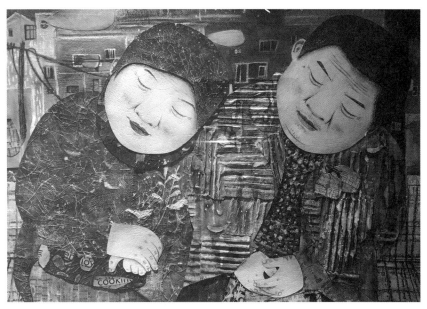

图 4-47 探索新的手段 1

图 4-48 材料与绘画手段结合

图 4-49 折纸手段表现

图 4-50 不同材料尝试

图 4-51 探索新的手段 2

图 4-52 水墨手段练习

图 4-53 线条笔触训练

图 4-54　改变载体与利用"可动性"进行表达

图 4-55　改变载体训练 1

图 4-56　改变载体训练 2

图 4-57　改变载体训练 3

图 4-58　改变载体训练 4

图 4-59　改变载体训练 5

图 4-60　改变载体训练 6

图 4-61 探索"绉纸法"

图 4-62 探索新的语言 1

图 4-63 探索新的语言 2

图 4-64 探索新的语言 3

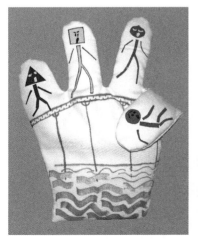

图 4-65 探索新的语言 4

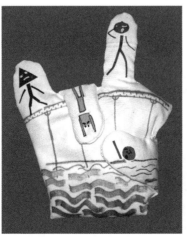

图 4-66 探索新的语言 5

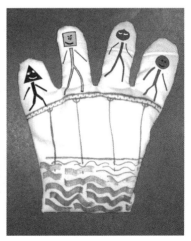

图 4-67 探索新的语言 6

图 4-68　剪贴练习 1

图 4-69　剪贴练习 2

4.3 设计素描与立体设计接轨

立体设计是创造物产生前的准备，是人类创造意识的展开，是从头脑到纸面的造型活动。产品构想图、建筑效果图等是立体设计形象化的表现。快速地把构想化为形象，用形象表达构想，素描是理想的形式。（图4-70至图4-111）

4.3.1 结构素描与想象力

结构素描是由产品构想图派生出来的一种素描样式，是设计素描中为立体设计服务的，是直接为产品构想图服务的素描。其以线条、透明性结构为外表特征，以器物写生、产品构想为内在特征，既是快速表达产品构想的一种方法，又是产品构想形象的载体。产品构想图是从大脑中走出来，再从手中描绘出来的，由此，它既是思考的结果，也是造型的结果。结构素描就是训练脑与手为一体的、与产品构想图相衔接的素描。虽然结构素描不是真正意义上的设计，却是实实在在的创造性活动，是充分展示想象力的活动。

图4-70 飞行器想象1

图4-71 飞行器想象2

● 经验提示

创造物的诞生首先需要构想，在大脑中孕育后再由手描绘，再至后阶段的制造。想是第一位的，只有想出来，才能过渡到描绘，描绘是第二位的，因此与构想图衔接结构素描其重点在想象力训练。

● 课堂练习

联想训练题《异化》，要求取生活中某件实物，然后依据它的特点联想成另一样东西。

● 小知识

联想是由眼前某个事物激发出来的一种想象。在现实生活中它是被动的、偶发的，而联想训练是强制性的。一般联想的方向是借助某个对象的形态或功能或结构去展开想象，并把大脑中储存的东西挖掘出来与其结合，就会产生各种联想。

图4-72 飞行器想象3

图4-73 飞行器想象4

图4-74 手饰效果图

图4-75 交通工具构想

4.3.2 热爱生活与创新意识的培养

让生活更美好，是热爱生活的最好向往。创造新的事物，让人得到更好的满足、获得更美的享受是热爱生活最好的表现。

创新不是空洞的两个字，创新包含很多方面，而创新意识是创新的关键。所谓创新意识，就是创作者对眼前事物不满足，想改变它或用新的东西替代它。有了创新意识就有了创新的主动性，就会处处留心生活中缺少什么，需要些什么，哪些应该改良，哪些应该更新，不断地去创新，而不是停留在原有的基础上享用前人的成果。如何来创新需要思考，用笔记录思考，把思考中的创意形象化，这是热爱生活的具体行为。因此，用笔描绘出更美好的生活，使素描不再是单一的画得像的技术，素描——设计素描训练是提升素质的训练，是培养创新意识、想象能力的一种方式。

生活中的衣、食、住、行等方方面面，只要你注意它、关心它，就会冒出各种问题。我们用的筷子如何来防滑？我们穿的衣服如何能又轻又保暖？我们骑的自行车如何来跟着我们上公交？这些问题现在有的有了答案，有的还在进一步思考。只要有创新意识，就会去思考如何来创造出更适合生活的事物。

创新不会一帆风顺，会不断地碰到问题。但只要勇于创新、善于学习，不断地探索、不断地积累，灵感最终会爆发，成功的创新是建立在此基础上的。设计素描的创新训练虽然仅是纸上谈兵，不是真正意义上的创意设计，但却是实实在在的积累，是在培养创新意识与创新能力。

● 课堂讨论

在你的生活中哪些生活用具不理想？需要怎样改进？

● 课堂练习

在数张 A4 纸上构想 50 种改良拖把。

● 小知识

激荡训练法

所谓激荡训练法是一种强制性的构思方法，并以构思数量特多为特征。其想不出也要想，即所谓苦思冥想，通过多想等待灵感的爆发，或去寻找突破口。

● 课外作业

激荡训练，用相机拍摄身边有问题的 10 件生活用具。

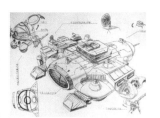

图 4-76　飞行器 1

图 4-77　飞行器 2

图 4-78　飞行器 3

图 4-79　建筑构想

图 4-80　太空轻骑

教案： 太空飞行器

太空充满未知数，让人们满怀向往，太空飞行器的构想会让学生展开无限的想象空间。但也因没有参考，着落在哪些点上就看平时的积累了。太空没路，太空飞行器和地面上开的车会有多少不一样？会碰到怎样的问题？需要怎样的装备？同学之间可以先相互讨论交流，然后进行天马行空式的草图描述，并用 PPT 发布自己的构想。

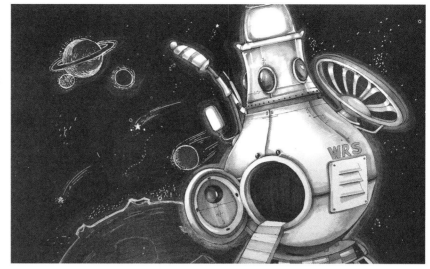

图 4-81　太空飞行器 1

图 4-82　太空飞行器 2

图 4-83　太空飞行器 3

图 4-84　太空飞行器 4

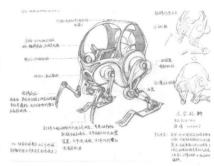

图 4-85　太空飞行器 5

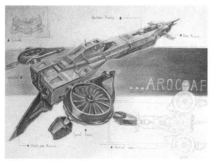

图 4-86　太空飞行器 6

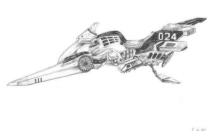

图 4-87　太空飞行器 7

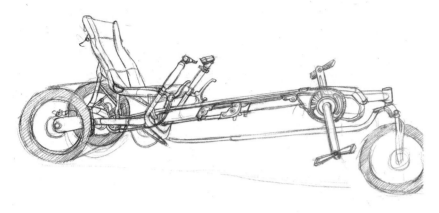

图 4-88　自行车构想 1

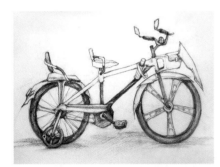

图 4-89　自行车构想 2

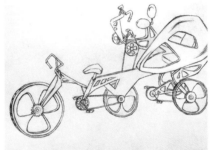

图 4-90　自行车构想 3

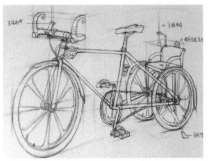

图 4-91　自行车构想 4

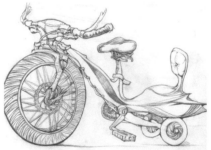

图 4-92　自行车构想 5

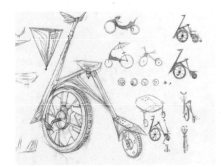

图 4-93　自行车构想 6

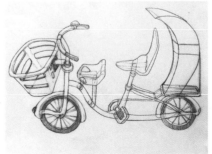

图 4-94　自行车构想 7

图 4-95　椅子构想 1

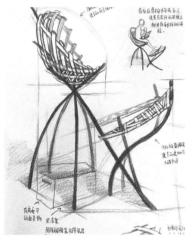

图 4-96　椅子构想 2

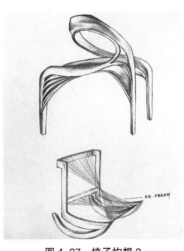

图 4-97　椅子构想 3

图 4-98　椅子构想 4

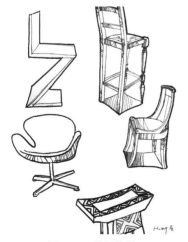

图 4-99　椅子构想 5

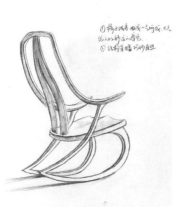

图 4-100　椅子构想 6

图 4-101　椅子构想 7

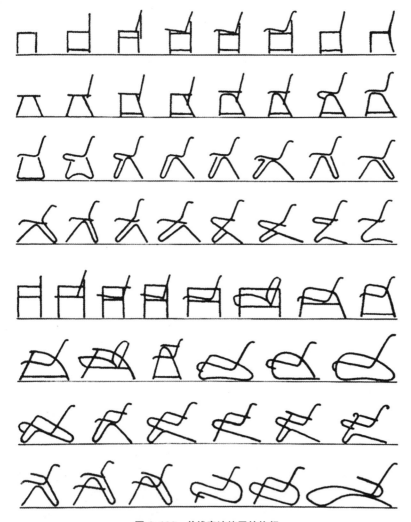

图 4-102　单线表达椅子的构想

图 4-103　对椅子美的探索

图 4-104 椅子构想 8

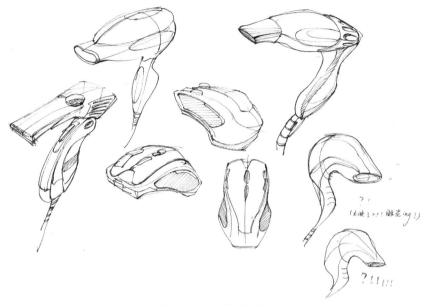

图 4-105　吹风机构想图

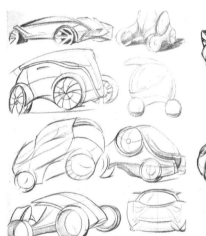

图 4-106　汽车构想 1

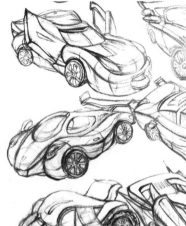

图 4-107　汽车构想 2

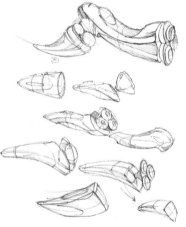

图 4-108　剃须刀构想

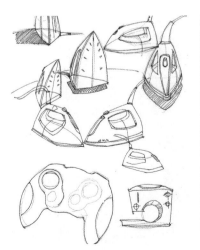

图 4-109　家用电器构想 1

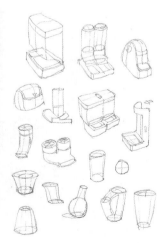

图 4-110　家用电器构想 2

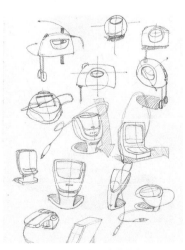

图 4-111　家用电器构想 3

第 5 章　服务于立体设计的结构素描训练

设计学科有不同的专业方向，因此对设计素描的要求有所差异。产品设计专业注重素描对创造物的结构表达，"结构素描"是与产品设计要求相对应的。所谓"结构素描"主要是围绕结构做文章，无论产品写生还是构想图练习，或其他相应练习，结构都是主线。

5.1　空间构想训练

所谓空间构想就是把头脑中的创造物按视觉上最为合理的立体效果进行想象。一般按创造物预想高度与视平线的高度（1.7 米）来把握，或控制在视平线以下。一般采用成角透视（角度不要过大）。训练时，会在心理上真实地感受立体物一点点地呈现，手下有一种触摸型体的感受，让构想物在虚幻的空间里充满立体感。

空间构想训练一般从立方体的添加、抠挖开始，逐步过渡到创造物的构想图。

5.1.1　添加与抠挖

立方体是最基本的形态，也是任何形态变化的基础形态，由它变化出各种形象。为了把握立方体的变化，它适合在上面打交叉线，来求出立方体透视中二分之一的比例位置及中心点。还可以画上米字格，来辅助求出立体事物的对称位置及画出正确的球体形象。立方体的添加、抠挖训练是感觉空间、体会触摸立体物的增长与减少的一种训练。所谓添加就是在方块（立方体）上加一块又一块的"方块"（所加的方块要小），而减少是在方块上连续性地抠挖掉一块又一块的"方块"。一般添加练习画面中的立方体画得小一点，而减少练习的方块要充满画面。（图 5-1 至图 5-3）

5.1.2　物象构想的快速表现

快速地把头脑中的物象构想化为形象需要方法及了解造物的一般规律。"轴线生长法"是一种快速表现构想的方法。所谓"轴线"泛指物体的"中

心线"，其可以是直线也可以是曲线，它代表骨架的变化及高度、宽度。用轴线结合适度透视（成角透视，一角为 30°）的十字线（十字线代表物体的剖面在透视中的高度和纵深度及宽度和纵深度），创造物形象就可以按头脑中的构想生长了。一般生活中许多人造物都具有对称性并成为一种规律，为此可以在主轴线上加左右对称的副轴线，然后加十字线进行变化，再具体描绘想象物的细节。（图 5-4 至图 5-13）

● 课堂作业

 1. 立方体添加。（8 开纸）

 2. 立方体抠挖。（8 开纸）

 3. 用轴线生长法画五种路灯的构思。（A4 纸）

图 5-1　立体添加训练

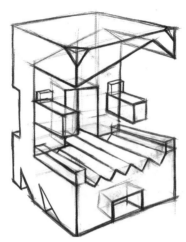

图 5-2　抠挖练习

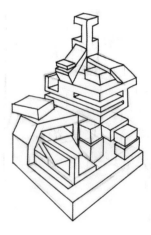

图 5-3　添加练习

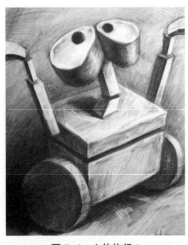

图 5-4　立体构想 1

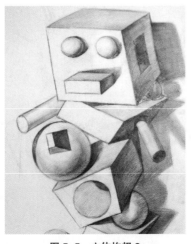

图 5-5　立体构想 2

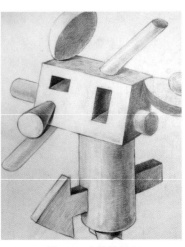

图 5-6　立体构想 3

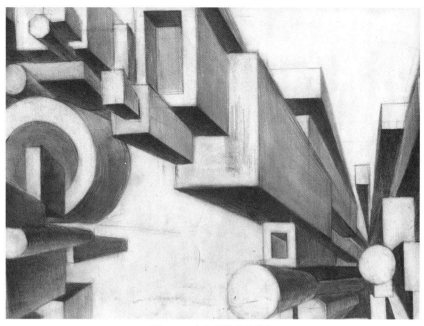

图 5-7 方与圆的立体构想

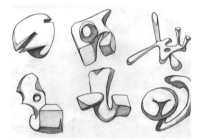

图 5-8 立体形态构想 1

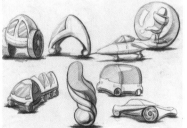

图 5-9 立体形态构想 2

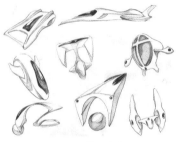

图 5-10 立体形态构想 3

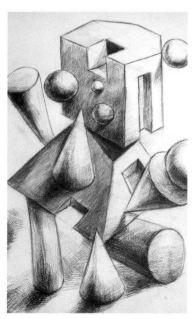

图 5-11 立体形状的组织 1

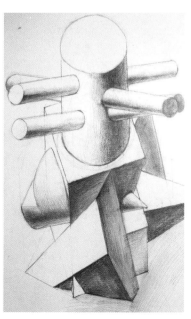

图 5-12 立体形状的组织 2

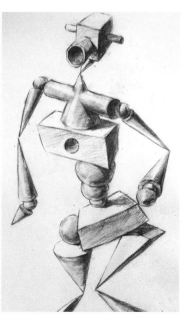

图 5-13 立体形状的组织 3

5.2 器物的学习、观察、表现

用结构素描写生器物，是集学习、观察、表现为一体的训练。眼前选择的各种器物是前人创造出来的优秀作品，它凝聚了前人的智慧及审美趣味，是学习的对象。学习从观察起步，观察方向有对象的机能关系、不同材料的运用、结构的变化、形体的美观组织。（图 5-14 至图 5-47）

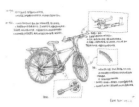

图 5-14　自行车观察分析 1

5.2.1 观察机能关系

在写生器物的过程中，关心事物的机能关系既是结构素描的要求，也是由素描进入设计的一个门道。所谓"机能关系"是指材质、结构、成型因素、运动及相互之间的有机联系与人体之间的、人的心理之间的关系。这些内容是专业课中的知识，在设计素描中仅点到为止，但这些内容与描绘的对象有直接关系，并与对象造型变化有直接的联系，为此，在写生的过程中有意识地去注意是非常有意义的。

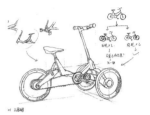

图 5-15　自行车观察分析 2

5.2.2 观察材料的应用

器物材料的应用涉及机能关系许多方面，又涉及物理、化学内容。而从造型的角度来看，它是影响造型的重要因素。如木质家具与钢质家具因制作工艺及材质物理上的不同，还有表面肌理的不同，造成造型上截然不同的面貌。再如，玻璃有透明性、不锈钢有倒影的功效，利用不同的材料特性来变化器物的造型及视觉效果是人的智慧加审美趣味的反映。这是器物写生的重点。

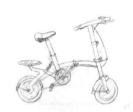

图 5-16　自行车观察分析 3

5.2.3 观察结构的变化

器物结构变化也涉及机能的各种关系，其中，与人体器官的结构关系相关。如电话筒由耳朵与嘴巴的关系决定它的上下结构，自行车的把手由双手的关系决定它的对称结构。另外，还有器物的结构与力学相关、与材质相关、与批量生产相关，等等，在写生的过程中由老师讲解来知晓对象结构的形成关系。有些器物因有内外关系，须通过剖视、拆卸来看清楚内外结构的关系。

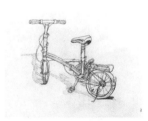

图 5-17　自行车观察分析 4

5.2.4 观察环境的影响

器物的变化与环境相关。器物在不同的空间范围内，必须与四周的氛

图 5-18　钳子观察分析

图 5-19　观察美观组织 1

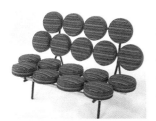

图 5-20　观察美观组织 2

图 5-21　观察美观组织 3

图 5-22　观察美观组织 4

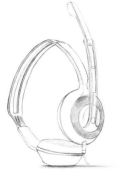

图 5-23　观察美观组织 5

围、内容相协调，才会产生美感。环境的不同会造成层次的差异，相应器物要有等级的区别。另外，因室内与室外的区别，又必须考虑室外大自然对器物日晒雨淋的影响，相关的材料应用必须相适应。如花园中的座椅除了休闲的样式与环境协调外，还要经得起风吹雨打。

5.2.5　营造美感

器物不仅是给人用，还要给人以美感。巧妙地把器物的机能关系与美相融，让器物变得更美观是人类永恒的追求。数千年对美的热爱在无数前人的创造物中反映出来，其中点、线、面的组织及形体的凹凸与光线的融合形成的形式美感最为突出。器物上的点、线、面除了一小部分反映在表面的装饰上，大部分是在器物自身的结构及局部零件的组织上得到了反映。另外，器物一定会受到光的影响，器物的凹凸及转折会产生明暗形象的变化，可以有意地通过转折和凹凸的深浅来营造器物的美感。（图 5-19 至图 5-30、图 5-46 至图 5-47）

5.2.6　线表现与透明性

结构素描以线描绘为外在特征，又因线的无遮挡性及表现内在结构而造成透明性特点。结构素描线处理为：外轮廓线粗而实；内轮廓线细而实；内部结构线浅而实。实的目的是把结构交代清楚，所以称为结构素描。交待内部结构是既把握内外结构关系，又展示内部结构。把看不到的内部结构，通过打开、拆卸来看清，然后似画玻璃制品般地把内外结构一起描绘，由此体现了线描绘无遮挡性及透明的特点。（图 5-31 至图 5-45）

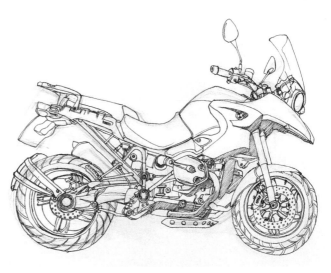

图 5-24　摩托车观察 1

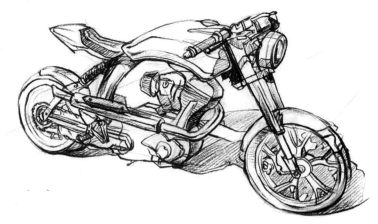

图 5-25 摩托车观察 2

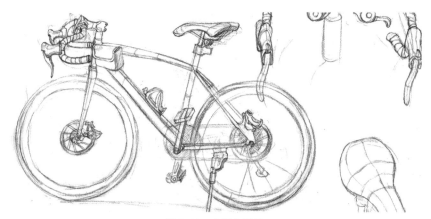

图 5-26 自行车观察

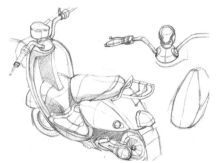
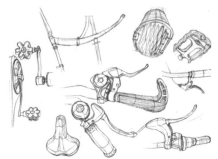

图 5-27 摩托车观察（局部）　　图 5-28 自行车观察（局部）

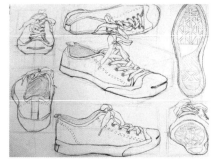
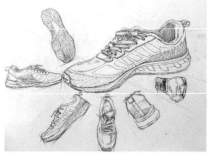

图 5-29 鞋子的六面观察 1　　图 5-30 鞋子的六面观察 2

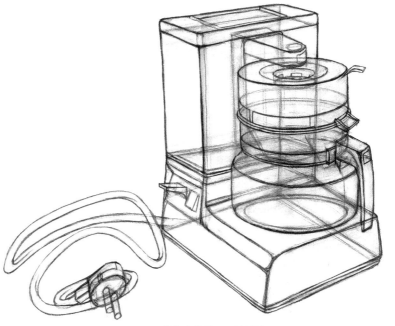

图 5-31　结构素描的透明性训练 1

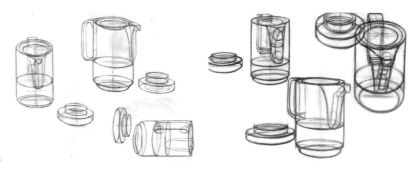

图 5-32　结构素描的透明性训练 2　　　　图 5-33　结构素描的透明性训练 3

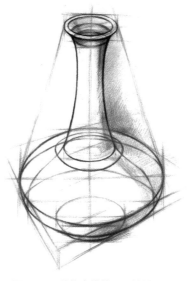 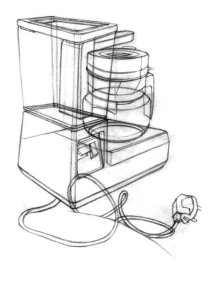

图 5-34　结构素描的透明性训练 4　　　　图 5-35　结构素描的透明性训练 5

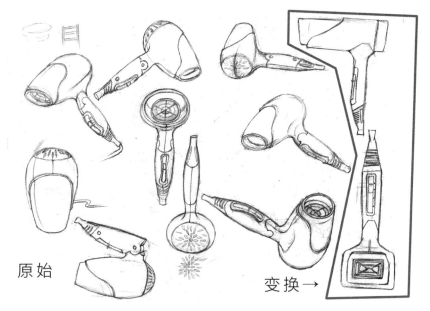

图 5-36 形态变化练习

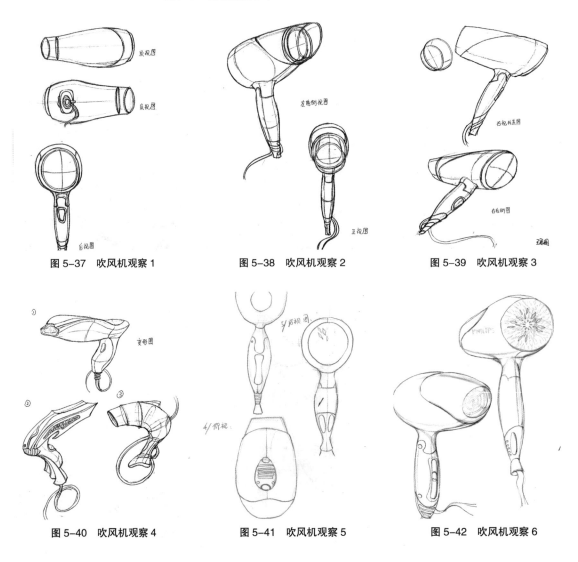

图 5-37 吹风机观察 1　　　图 5-38 吹风机观察 2　　　图 5-39 吹风机观察 3

图 5-40 吹风机观察 4　　　图 5-41 吹风机观察 5　　　图 5-42 吹风机观察 6

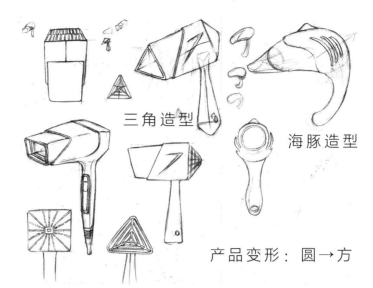

图 5-43 吹风机变形练习

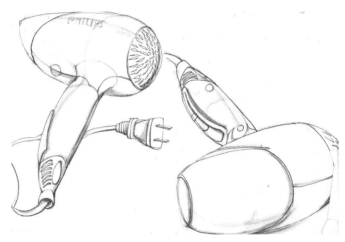

图 5-44 家用电器写生 1

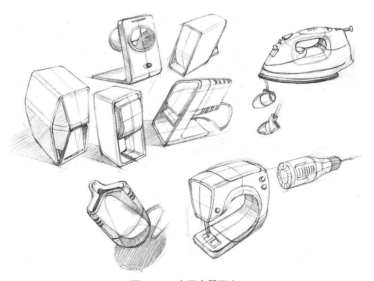

图 5-45 家用电器写生 2

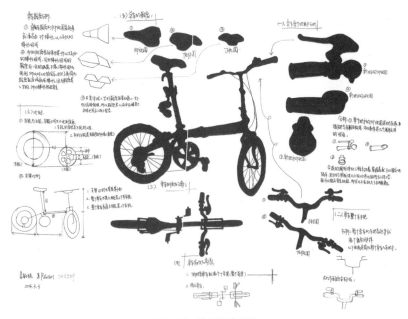

图 5-46 外形观察训练

图 5-47 公共造型与环境观察

5.3 向大自然学习

大自然包罗万象，充满着无尽的奥妙，它让人类不断地求索并获得回报。从造型的角度，大自然中动植物的构造是通过千万年的孕育、演变而成的，它们有无数的形象和构造，将给我们无穷的启示，它们是我们学习的对象。（图 5-48 至图 5-60）

5.3.1 对植物、昆虫的写生

对植物、昆虫的写生既是向大自然学习的一种具体行为，也是结构素描训练的另一个内容。对植物、昆虫的写生与器物写生相同，要求用线透明化地去表现对象的内外结构。对内结构的了解可通过剖视的方法，对细小的结构可以通过放大镜来协助观察。

5.3.2 通过学习深入感受大自然的千变万化

大自然中无数的变化蕴含着各种各样的道理，我们描绘的对象不仅是造型不同，它们的功能与四周的生成关系，给予造型上的认识深度与广度也不一样。由此在描绘的过程中，通过对相关知识的了解，在进一步观察中体会认识会更深、更广。

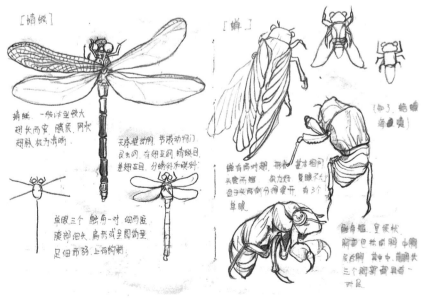

图 5-48　昆虫结构观察与记录 1

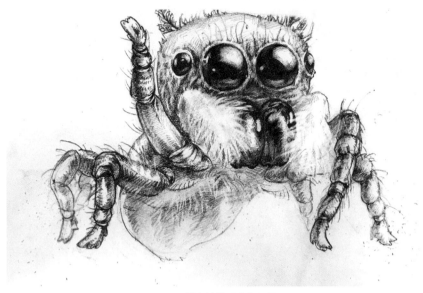

图 5-49　昆虫结构观察与记录 2

● 综合练习

　　器物写生题：A. 交通工具写生；B. 家用电器写生。（注：作业数量依据课时而定）

　　动植物写生题：A. 植物写生；B. 昆虫写生。（注：不能用图片，要用实物与标本，作业数量依据课时而定。写生之前请生物老师讲一点描绘对象的相关知识，或通过电脑查找相关资料进行相关知识的了解）

　　创意构想题：《我构想的交通工具》《我理想中的书桌》。要求：1 用 8 开纸画正稿；2 用 A4 纸画 5 张构思草图；3 用文字说明对机能关系、材料的运用、结构的变化和美观组织的把握。

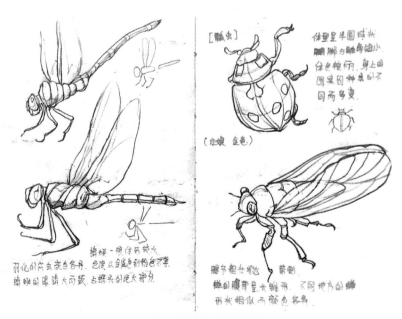

图 4-50　速写本上的昆虫记录

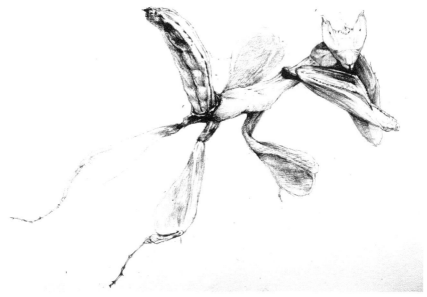

图 5-51　昆虫标本写生 1

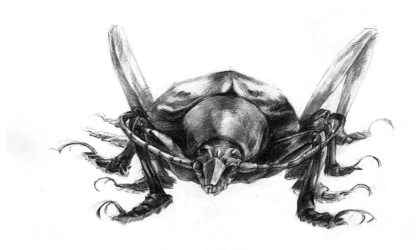

图 5-52　昆虫标本写生 2

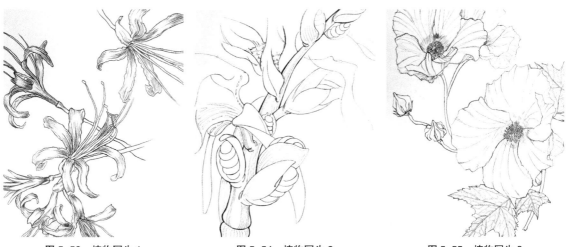

图 5-53　植物写生 1　　　　　　图 5-54　植物写生 2　　　　　　图 5-55　植物写生 3

图 5-56 植物写生 4

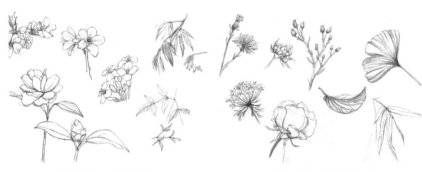

图 5-57 植物写生 5　　　　　图 5-58 植物写生 6

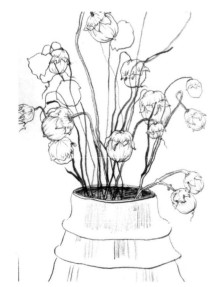 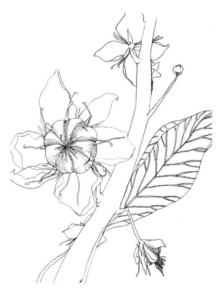

图 5-59 植物写生 7　　　　　图 5-60 植物写生 8

第 6 章 速写与设计素质

速写对于设计师来说不是一般意义上的一种描绘技能,而是一种必须具备的素质,是观察的延伸、积累的手段。速写是对生活中问题的审视、对发现的记录、对灵感闪现的捕捉,速写是设计师在成功道路上的一种支撑。速写是观察形态变化、研究形态奥妙的一种特殊方式,从对象到纸面上逐渐清晰的形象,再到心里认识的对象和一般观察的印象相比较,能带来深度思考。

6.1 速写是什么

6.1.1 快速表达的手段

速写是记录生活中的感受,不是见到什么画什么,是有感而发,把生活中给予造型上的启发通过速写提炼、强化出来,并深深地印刻在脑海里为需要时所用。速写的工具最简便,最方便携带,其表达的速度又最为快捷清晰,速写成为设计师不可缺少的一部分。

"速写",顾名思义是一种快速描绘的方法,也是素描的一种样式。一般速写用线描手段相对快,因此速写用线相对多,线与面结合的、明暗性的速写同样也可快速进行。速写没有明确的时间概念,但半小时以上的,称之为速写中的"慢写"。速写的"快"一般有对象变化快的原因,只能用较短的时间去描绘对象。另外,速写也有画者自身要快速表达的原因,所以只能快速地表现对象。课堂上的速写训练是有规定速写时间的,通过时间的逐渐加速,让观察与手的动作敏捷起来,做到又快又准确。

由于速写受时间的限制,可以不求画面完整(构图意义上),或对无法完成的被画形象可以不完整。因对象变化快于速写所以只能用默写来完成,其特殊性也由此形成。另外因快速,画面简洁素雅成为其个性样式。

速写的快速不仅用来表达看到的对象,当头脑中有灵感闪现,快速地把头脑中的画面呈现到纸面也是速写的职能。这种快速的表达不是默写,是怎么想怎么画。想的内容在头脑中有些会"形象清晰",有些只有一个大的框架,还有些是模模糊糊的。一般清晰的画得快,相反就慢,边画边想是此类速写的特点。一个个想象出来的形象是靠平时的积累与想象画训练才变得信手拈来。

● 小知识

默写有两种：一是课堂练习，依据现场观看印象作画，对象印象深，画面对象感也强，主观想象少；二是被生活中的形象打动，离开现场，凭记忆作画，因时间因素印象模糊，需要通过联想和想象来补充，从而达到完整。

6.1.2 快速记录的工具

速写起初是一种以收集素材为目的的快速素描样式。生活中许多内容吸引我们，它们是创作和设计的素材，用速写快速记录下来，成为需要用的资料或今后用的备料。由速写的快速在时间上保证了数量及记录的范围，从而丰富了自己的素材库。速写因描绘的对象不同，又延伸出风景速写、人体速写、产品速写等别名。但产品速写课的内容不等于描绘的对象都是产品，围绕为产品设计服务的目的，各种内容都可以画。如大自然中的昆虫、植物，它们那些奇形怪状的结构会给我们在造型和设计上无穷的启示，也是观察与速写的对象。

速写因快速而使画面既简洁又有距离感，尤其是以超快速度概括处理的形象，在似与不似之间形成一种特殊美感与趣味。但速写的目的不是单一地追求美感，而是更注重收集素材与研究对象的功用，由此在其表现欠缺之处用文字注明来弥补"不足"，并成为一种特点。（图6-1 至图6-12）

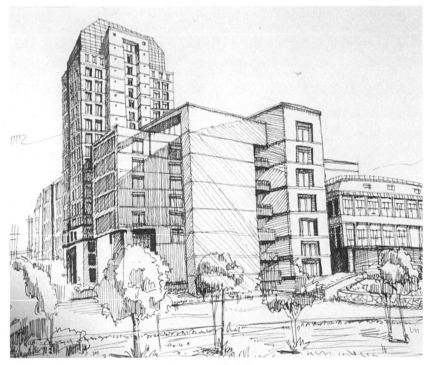

图 6-1 建筑速写 1

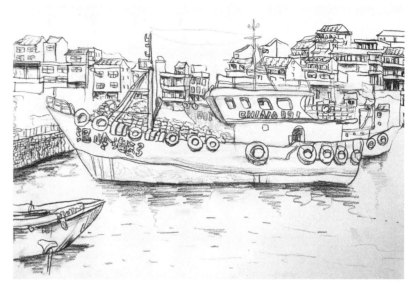

图 6-2 港口速写

图 6-3 建筑速写 2

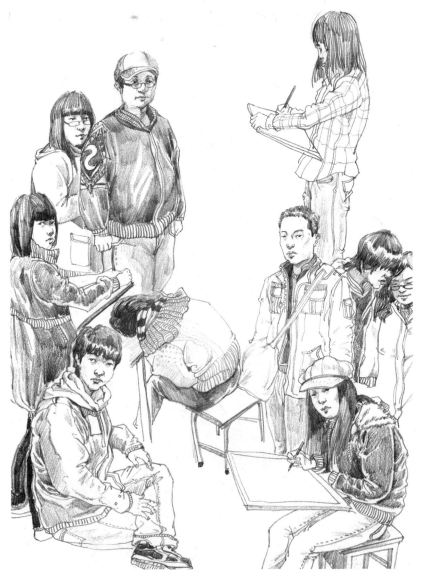

图 6-4　线、面结合的人物速写 1

图 6-5　线、面结合的人物速写 2

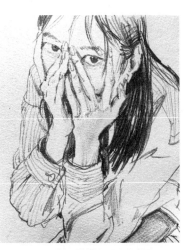

图 6-6　线、面结合的人物速写 3

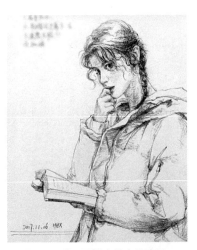

图 6-7　线、面结合的人物速写 4

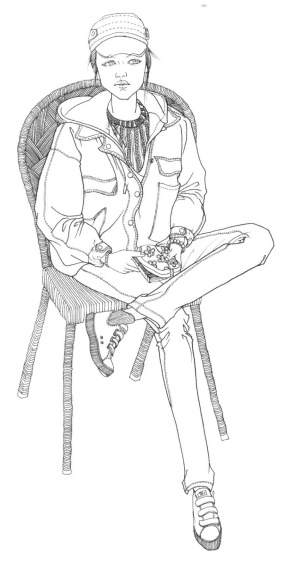

图 6-8 线性人物速写 1

图 6-9 线性人物速写 2

图 6-10 线性人物速写 3

图 6-11 线性人物速写 4

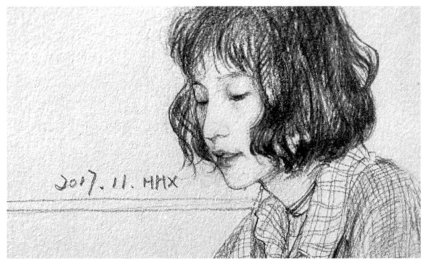

图 6-12　明暗速写

6.2　速写的工具与技术

速写的技术主要是落实在"快"字上，即时间的控制。速写分为课堂速写和生活速写。课堂速写有时间的设定（约 15 分钟到半小时），内容为家用电器、交通工具、人物动态；生活速写的时间是由对象变化的速度来决定的，快的一瞬间就变了样，速写没有相对标准时间概念。静态的对象虽没时间的限制，但速写相对是快速的。生活速写的内容很广泛，任何有感受的形象内容都能成为速写的对象。（图 6-13 至图 6-30）

6.2.1　速写的工具

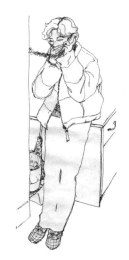

图 6-13　动态速写

使用工具是技术很重要的方面，一般来说，速写工具不限，任何书写、绘图工具都有其长处，都能画出有特色的速写。在工具中有专门为速写服务的速写铅笔和速写钢笔。速写铅笔笔芯呈扁形（削铅笔也可以削成斜扁形），一端尖一端粗。在作画的过程中可以通过手腕的变动使笔尖在不同的角度上拉出粗细、深浅有变化的线条。速写钢笔又称美工笔，其笔尖弯曲，通过手腕的变动使笔尖在不同的角度上拉出粗细、深浅有变化的线条，只是没有浓淡变化。另外，彩色马克笔配合铅笔、钢笔速写，能增加信息量，丰富画面。

6.2.2　速写的比例与动态控制

快速地把握画面中形象的位置、比例、动态，是速写的关键所在。一般人物动态速写以人头为比例的标准和动向判断"点"。头占画面多大，通过训练要在数秒钟内用眼作判断。头部的比例可以按照三庭五眼的规律进行，如

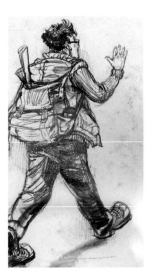

图 6-14　默写训练

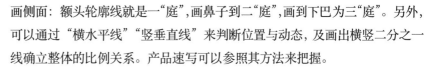

画侧面：额头轮廓线就是一"庭"，画鼻子到二"庭"，画到下巴为三"庭"。另外，可以通过"横水平线""竖垂直线"来判断位置与动态，及画出横竖二分之一线确立整体的比例关系。产品速写可以参照其方法来把握。

图6-15　速写中的透视训练1

6.2.3　透视与形体规律

对象处于透视中，产品速写要把握常态透视，减弱由透视造成的变形效果。产品中有许多对称性结构，形体在透视中变化规律明显，所以画一可知十。由此，借用默写的能力，提高速写速度。

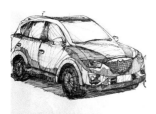

图6-16　速写中的透视训练2

6.2.4　动态线

画人物或动物，先抓住动态线是把握动态生动的关键。动态线一般主要着眼于形体三大块（头部、胸部、臀部）及四肢的外侧轮廓上，在画之前要通过观察，注意重心与三大块及四肢的相互关系，然后果断画出动态线。

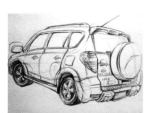

图6-17　速写中的透视训练3

6.2.5　形象的概括

对象十分复杂，必须通过概括的手段才能快速把握对象。概括一般用几何形整合的手段来明确形的倾向性，以简滤繁，似做减法舍弃次要细节。概括不是简单化，是通过提炼抓住关键部位，做到既简洁又要有相对应的、丰富的感觉信号，这是高难度的训练。概括训练可以通过学习优秀的速写来掌握。在学习的过程中对概括十分讲究的范本要仔细咀嚼它是如何取舍、如何抓住要害的，通过消化吸收，提高自己的概括能力。

图6-18　速写中的透视训练4

图6-19　速写中的透视训练5

图6-20　风景速写

图 6-21 明暗性风景速写

图 6-22 钢笔风景速写 1

图 6-23 钢笔风景速写 2

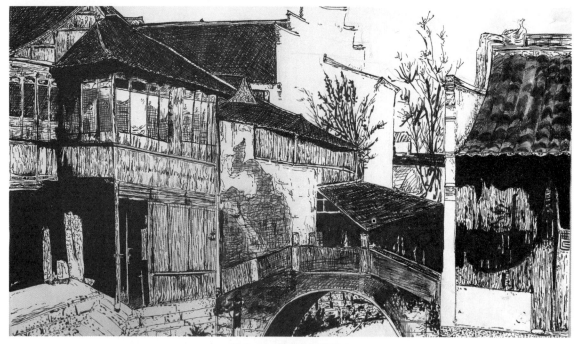

图 6-24　钢笔风景速写 3

图 6-25　钢笔风景速写 4

图 6-26　钢笔风景速写 5

图 6-27　钢笔风景速写 6

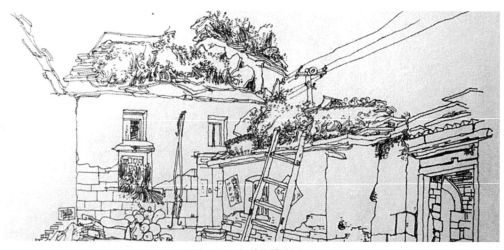

图 6-28　钢笔风景速写 7

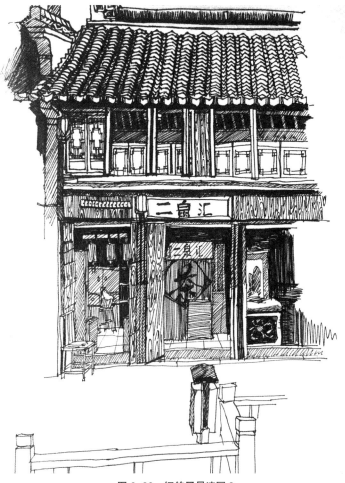

图 6-29　钢笔风景速写 8

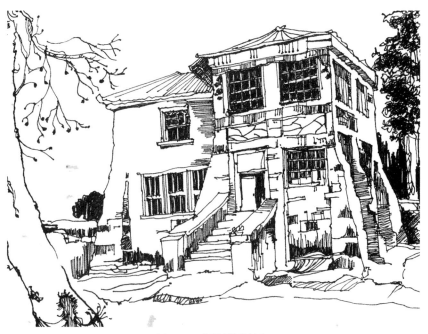

图 6-30　钢笔风景速写 9

6.3 速写与默写

对瞬间变化的形象,速写无法画完,只能依靠默写来弥补。所谓默写,一种是凭当时的记忆硬背出来;另一种是凭平时的积累,对相似形象的熟悉程度来添加达到完整。人的记忆能力因人而异,作为造型训练对形象的记忆与正确观察方法相关,一般来说从大处着眼,对对象外形特征、比例、透视等特点容易记住,但对结构的细节要通过等待对象的形象反复出现后,多看两眼才能记牢。(图 6-31 至图 6-46)另外,反复画过的对象,默写起来就容易。

图 6-31　自行车默写 1

6.3.1 默写

默写一个记忆中的形象,因目的和感受不同,笔下形象的表现会不一样。一个搞产品设计的学生,对生活中某个形象的形态结构感兴趣,就会抓住形态结构不放;而一个纯绘画的学生,在生活中会对神态、意境关注,甚至被对象内在气息感动,由此在默写过程中的追求会不一样。一般来说,以结构为主的相对明了,在训练中容易掌握;默写中带有内在感受的表达会有主观的处理,画面因人而异,各自有自己经验的表现。默写训练中也有一个追求到位的反复推敲过程。

图 6-32　三轮车默写 1

图 6-33　场景默写 1

6.3.2 速写的延伸

速写不等于快速地写生,它还包含快速地把头脑中的构想记录下来,因此,速写也是想象的延伸,构想的快速形象化。头脑中闪现的灵感,抓不住就会稍纵即逝,用快速的描绘方法捕捉它,也叫速写。构想是一个未来设计师的常态,一有想法就把它记录下来是良好的习惯。构想的内容有突发的,可能幼稚,甚至是错的,但它是一种积累。这种记录是给自己看的,不完整也没关系,有些要等待新的补充才能到位。那些反复琢磨构思状态的速写,有些只是一些琢磨的痕迹,但因它的激发(产生灵感),对后面作品的完整或成熟是一种价值。在画的过程中发挥出色的速写也能作为作品展示。

这类速写在时间和手段上都没有限制,纸张更是可以就地取材,但作为职业习惯来说,身边备一本速写本最好。

手机有了照相功能,搜集资料、记录生活中的感受更为方便,随身带着,举手就拍。面对瞬息万变的对象,照相设备的记录能力无与伦比,也成为让人喜爱的记录工具。利用好照相设备,多搜集素材,成为另一种"速写"。但精度高、速度快的照相设备只能记录外表,对象的感受还是由人指挥下的笔更灵敏,借助夸张、强调及艺术加工来达到表达的高度。单纯的照相无法替代速写。

图 6-34　速写与默写结合

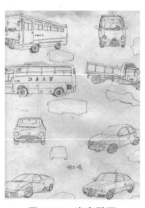

图 6-35　汽车默写

● 速写练习

1. 交通工具速写。

2. 家用电器速写。要求：A.把握对象的常态形象，透视角度要小，避免变形效果；B.注意对象的机能关系表达；C.注意对象块状结构与条状结构的特点和形式美的变化。

3. 古代器物速写。要求：A.去当地博物馆参观古代展品，了解古代人的造型意识；B.注意每件展品中古代艺人的独特匠心；C.可用文字来补充对对象的感受。

4. 植物结构观察。植物结构观察要求：A.记录某一植物的结构组织规律；B.课堂交流，谈谈重复与节奏、变化与统一等相关美感经验和造型的关系。

5. 人物速写。要求：A.以人体或着衣人物为对象，进行全身人体结构观察与速写；B.注意人体结构在运动中的变化与规律；C.注意服饰与人体结构的关系及衣纹规律；D.课堂交流，谈谈人体构造对设计造型的启发及人体美的感受。

6. 默写练习。要求：A.去观察学校附近超市有趣的器具，然后回宿舍进行默写；B.默写超市中的商品推销员两种不同的动态。

注：以上作业由任课老师定数量或自定。

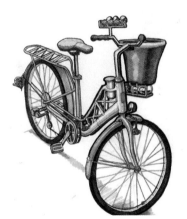

图 6-36　自行车默写 2

图 6-37　雨伞想象

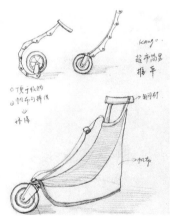

图 6-38　推车联想

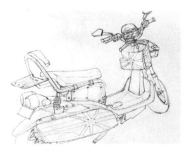

图 6-39　轻骑默写

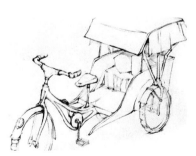

图 6-40　三轮车默写 2

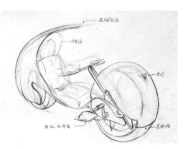

图 6-41　自行车构想

图 6-42　明暗形象观察与默写

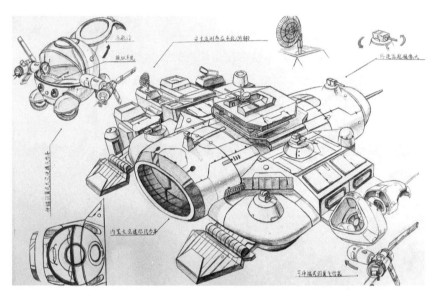

图 6-43　太空飞行器构想 1

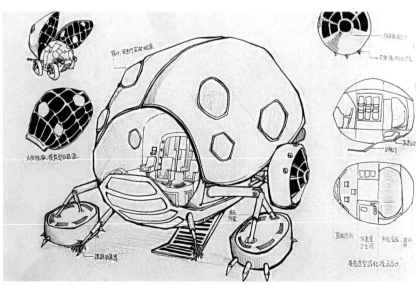

图 6-44　太空飞行器构想 2

图 6-45　宿舍床铺改良

图 6-46　我的床

后记

临近退休前接受了为清华大学出版社编写一本《设计素描》的任务。在编写的过程中如同为自己数十年的"素描教学"来了个检阅,面对教学实践中的成败得失,咀嚼回味,把积累的点点滴滴教学经验通过整理汇集成书,试图营造另一种课堂,让更多的学生走进来倾听,来分享用心力和汗水浇灌培育出来的教学成果。又似乎是对三尺讲台恋恋不舍,自己也算是尽一份责任了。

出一本教材不容易,作为作者需要投入大量的精力,从构思到提纲,到一字、一节、一章,到数万字集结成文字稿,再到图片的拍摄、整理,才只能是为书准备好了材料;从出书的装帧、排版到审核、校对又是费时费力,再到印刷、营销,更是要靠一个集体的力量在支撑,最终才能真正成为读者手中的一本书。为此首先要感谢清华大学出版社纪海虹主任对笔者的信任!感谢代福平老师和他的研究生杨明欣同学把一本书打扮得如此漂亮!还要感谢那些为这本书花费心血而默默无闻的朋友。

一本教材是教学思路与教学过程的反映,尤其是教案部分和配合文字的学生作业,从中可看到学生的表现,也是这本教材的价值所在。其中,学生作业不仅是学生自身的学习收获,用到了书里还加强和辅助了文字的传达,对作者和读者的教与学起着不可估量的作用,为此表示由衷的感谢(因所教的班级多,学生的作业数量多,在此不一一表达谢意,望谅解)!

当读者读到本书后,望能真正走进这个特殊的空间,大家一起来热爱设计素描。笔者本着交流的意愿,真心诚意地希望各位同人、学生提出宝贵意见,一起来完善素描课程,一起来把设计素描课程改革搞好。

<div style="text-align: right;">2019 年夏唐鼎华写于听雨斋</div>